기업 디자인의 대부 폴 랜드

dialogue : 06
기업 디자인의 대부
폴 랜드

저자 박효신
1판 1쇄 찍은날 2001년 7월 30일
2판 1쇄 펴낸날 2008년 3월 3일

펴낸이 이영혜
펴낸곳 디자인하우스
서울시 중구 장충동2가 162-1
태광빌딩 우편번호 100-855
중앙우체국 사서함 2532
대표전화 02-2275-6151
영업부직통 02-2263-6900
팩시밀리 02-2275-7884
홈페이지 www.design.co.kr
등록 1977년 8월 19일, 제2-208호

기획 박효신
디자인 윤희정

편집장 진용주
편집팀 김은주, 장다운
디자인팀 이선정, 김희정
마케팅팀 박성경
영업부 공철우, 손재학, 이태윤,
이영상, 윤창수, 천연희
제작 황태범, 이성윤, 변재민
출력 맥미디어
인쇄 중앙문화인쇄

값 12,000원
ISBN 978-89-7041-964-0
978-89-7041-958-9(세트)

기업 디자인의 대부 폴 랜드

글 박효신

design house

PaulRand

박효신 | 홍익대학교 미술대학 시각디자인과와 미국 로드 아일랜드 스쿨 오브 디자인 Rhode Island School of Design 대학원을 졸업하고, 성균관대학교에서 공연예술학(디자인전공) 박사학위를 받았다. 쌍용 그룹 홍보실과 삼성전자 해외본부에서 근무했고 홍익대, 한양대, 건국대, 국제산업디자인 대학원, SADI 등에서 타이포그래피와 디자인 미디어를 강의했다. 삼성전자, 삼성SDS, 서울시청, 아메바디자인 등의 디자인 자문, 월간 〈디자인〉 편집 고문, 한국시각디자인협회VIDAK 이사 등으로 활동했다. 현재 연세대학교 커뮤니케이션대학원 교수로 재직중이다. 지은 책으로 『영상 디자인의 선구자, 솔 바스』, 『일본 디자인의 신화, 가메쿠라 유사쿠』 등이 있고, 옮긴 책으로 『그래픽 디자인 예술』, 『폴 랜드의 미학적 경험』, 『커뮤니케이션 디자인의 이해』, 『스위스 그래픽 디자인』 등이 있다.

폴 랜드 차례

1 폴 랜드와의 가상 인터뷰 · 009

2 작가 탐색 · 099
　디자이너 되기 · 101
　폴 랜드의 그래픽 디자인 : 예술로서의 디자인 · 108
　시각적 유희의 마술사 · 111
　좋은 디자인이 좋은 기업을 만든다 · 113
　디자인 교육자, 저술가 폴 랜드 · 116
　회고 : 폴 랜드를 생각한다 · 120

3 부록 · 123
　폴 랜드 연보 · 124
　참고문헌 · 126

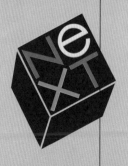

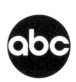

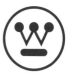
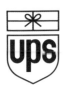

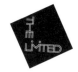

폴 랜드와의 가상 인터뷰
dialogue

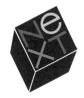

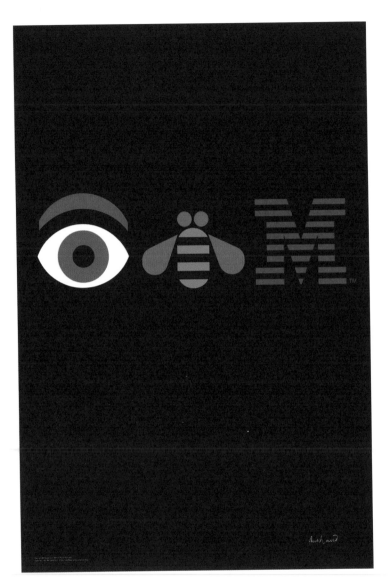

IBM 포스터, 1981

우선, 선생님께서 디자이너로 살아 온 한 평생을 정리해 주셨으면 합니다.

PR 히포크라테스가 "인생은 짧고 예술은 길다"고 했다지요? 물론 그의 '예술'은 '의술'이었지만 말입니다. 그러나 저처럼 오랫동안 디자이너 생활을 하다 보면 인생 또한 그리 짧지만은 않다는 생각이 듭니다. 저는 고등학교 때부터 스스로 터득한 미술과 디자인의 개념을 60여 년 동안 굳세게 지키며 살아 왔습니다. 그런 이유로 새로운 것을 받아들이지 않는 고집쟁이라는 소리를 듣게 되었지만 저는 늘 변함 없는 주관과 태도로 사물을 대하고 디자인해 왔습니다. 제가 디자인을 시작한 20세기는 현대 미술이 디자인과 접목되던 때였는데 이것은 저에게는 크나큰 행운이었습니다. 흔히들 디자인을 응용 미술이라고 부르며 격이 떨어지는 미술의 아류로 생각하고 있을 때 저는 디자인을 예술의 경지로 올려 놓으려고 노력했다고 자부합니다. 이러한 저의 고집이 '오만한 태도를 가진 디자이너' 혹은 '디자인계의 노랭이'라는 소리를 듣게 했지만 저는 그런 말들에 개의치 않았습니다. 정말로 좋은 디자인이란 세월이 흘러도 스스로 새로워지기 때문에 결코 늙지 않는다고 생각합니다. 마치 좋은 회화 작품이 그렇듯이 말이지요. 좋은 디자이너란 논리 정연한 과학자의 머리와 예술가의 직관을 동시에 가지고 있는 사람이며 좋은 디자이너가 되기란 뛰어난 과학자나 화가가 되는 것만큼 어려운 일입니다. 저는 미국의 광고 산업이 번성하고 있을 때 아트 디렉션과 미국 광고의 정형을 만들었고 기업을 위한 디자인을 할 때는 미국 기업의 시각 문화를 한 단계 높이려 노력했습니다. 또한, 바쁜 디자이너 생활 속에서도 30여 년 간을 디자인 교육에 힘써 왔는데 제가 길러낸 후학들은 오늘날 세계 디자인계를 이끄는 주류가 되었습니다. 저는 사회적 문제에 관심을 갖기보다는 디자인의 문제, 즉 형태와 내용에 대한 문제만을 생각하며 살았습니다. 저의 마지막 저서, 『폴랜드, 미학적 경험- 라스코에서 브룩클린까지』의 헌사에도 썼듯이 이 인터뷰의 내용 또한 '나의 모든 친구들과 적들에게' 드리고 싶습니다.

유화, 1954

선생님께서 생각하시는 '그래픽 디자인'이란 무엇입니까?

PR "그래픽 디자인이란 무엇인가"라는 질문은 예술 혹은 미술이란 무엇이냐고 묻는 것과 같습니다. 이러한 질문은 너무 원초적이라 정확히 답변하기란 대단히 어렵습니다. 이왕 질문을 하셨으니, 저의 평소 생각을 간략하게 말씀드리지요. 저는 미술이란 완벽한 시각적 표현이라고 생각합니다. 우리 디자이너가 관심을 가져야 할 것은 '시각 언어로서의 미술'입니다. 이것은 미술 비평가들이 사용하는 문자 언어, 즉 '미술에 관한 언어'와는 확연히 구별되어야 합니다. '시각 언어로서의 미술'을 문자 언어로 나타내려 할 때는 표현의 한계로 인하여 금방 무력함이 드러나고 마는 것입니다. '미술'에 관해서는 다양한 의견과 감상이 있어서 객관적으로 규정하기 어려운 점이 많습니다. 이것이 미술의 한계이면서 또한, 미술의 마술적이며 신비한 요소이기도 합니다. 반면에, 디자인은 이런 미술적 표현을 가능하게 하는 역할을 합니다. 따라서 미술이 명사라면, 디자인은 명사이면서 동시에 동사입니다. 미술은 결과이고 디자인은 방법이라고 말할 수 있습니다. 그러므로 디자인은 모든 미술에 잠재해 있는 '미술의 원동력'이라고 해도 좋을 것입니다. 디자인을 좀더 구체적으로 설명하자면, '조직화시키는 행위'라고 말할 수 있습니다. 조직화란 대상들을 한데 모아서 의미 있고, 흥미롭고, 재미있는 것으로 만드는 과정을 뜻합니다. 그러니까 그래픽 디자인이란 형태와 내용의 효과적인 결합이며 아이디어의 독창적인 표현이자 구현입니다. 그러나 저는 그래픽 디자인의 정의를 이것에 한정지어서 주장하고 싶은 생각은 없습니다. 디자인에 종사하는 사람이면 각자 나름대로의 정의를 가지고 있겠지요. 어쨌든, 저는 그래픽 디자인이란 궁극적으로 '예술'을 추구한다고 생각합니다. 따라서 저에게 그래픽 디자인은 '예술'이었습니다. 그리고 예술은 아름다움 자체라고 생각합니다.

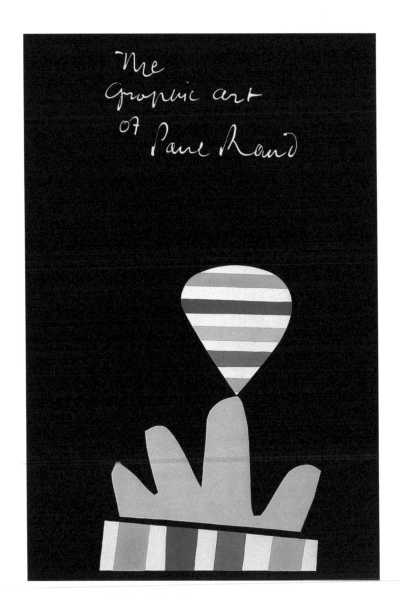

개인전 〈폴 랜드의 그래픽 아트〉를 위한 포스터, 1957

그렇다면, 순수 미술과 디자인은 아무런 차이가 없다는 말씀이신가요?

PR 화가나 디자이너가 하는 일에는 전혀 차이가 없다고 생각합니다.
둘 다 형태와 내용을 가지고 고민하니까요. 그러나 현실적으로는
디자인을 설명할 때 늘 따라다니는 '응용' 혹은, '대중'이란 표현들은
그것이 미술에 비해 상대적으로 품질이 열등하다는 의미를 담고
있습니다. 이것은 크게 잘못된 편견에서 생겨난 것입니다. 노먼
록웰Norman Rockwell과 렘브란트Rembrandt van Rijn의 작품을
예로 들어 봅시다. 우리는 렘브란트의 작품에서는 형태적 창의성에
그리고 록웰의 작품에서는 작가의 손재주에 감명을 받습니다. 두 작품
모두 예술로서 충분한 것이지요. 그리고 아프리카나 멕시코의 원시
예술은 인간을 위한, 인간의 예술이 바로 대중 예술이라는 사실을
우리에게 인식시켜 줍니다. 이러한 원시 예술은 미학적으로도 높은
가치를 지니고 있습니다. 따라서 저는 순수 미술과 디자인에는 근본적인
차이는 없다고 생각합니다. 그런데 왜 미술과 디자인을 구분하려고 애를
쓰고 있을까요? 그것은 미술이라는 용어가 생길 당시에 디자인이라는
말이 없었기 때문이겠지요. 간혹, 실용적인 면에서 혹은 마케팅 측면에서
미술과 디자인을 구분하기도 하는데 이것 또한 매우 잘못된 발상입니다.
생각해 보십시오. 현대 미술이 얼마나 실용성을 강조하고 있는지를.
그리고 마케팅 없는 미술이란 더 이상 이 세상에 존재할 수 없는 미술이
되었습니다. 그리고 디자인 또한 항상 상업적인 것만을 추구하는 것은
아닙니다. 미술보다 더 미술다운 디자인도 존재한다는 말입니다. 따라서
이제 디자인과 미술을 구분할 수 있는 것은 아무 것도 없습니다. 굳이
구분하여 사용되는 예를 들자면 미술대학에 설치된 학과 이름이
고작입니다. 디자인에 대한 최고의 찬사는 "아! 예술이군"이라는 말일
것입니다. 따라서 "디자인이다, 순수 미술이다"하는 구분은
무의미합니다. 제 작품을 뉴욕 현대 미술관MoMA에서 소장하고 있는데
그것을 디자인이라고 부르든 아트라고 부르든 저는 상관하지 않습니다.

『스트라빈스키Stravinsky』의 표지, 1968

디자인의 형태와 내용의 관계에 대해서 구체적으로 설명해 주셨으면 합니다.

PR 모든 사물은 좋건 싫건 특정한 형태를 가지고 있습니다. 따라서 나쁜
 장식조차 방향을 잃은 어떤 종류의 형태라고 말할 수 있습니다.
 보수주의자나 전위 예술가 혹은 건축론자나 파괴론자에게도 좋은 형태와
 나쁜 형태는 존재합니다. 다시 말해서, 무형태라는 것은 세상에 없다는
 말이지요. 그리고 형태와 내용은 상호의존적이며 유기적인 관계를
 가지고 있습니다. 형태는 내용을 조작하는 반면, 내용은 그 조작된
 성격을 결정합니다. 형태는 의미를 강화하기도 하고 혼란시키거나
 변화시키기까지 합니다. 형태는 결코 진공 상태가 아니라는 뜻입니다.
 한편, 내용은 형태 뒤에 숨어 있는 것이 아닙니다. 숨으려고 하면 할수록
 본질이 없는 모습이 되고 말지요.
 우리는 디자인의 가치를 판단할 때에 흔히 사회적, 심리적, 정치적,
 경제적, 나아가 종교적인 지식들을 활용합니다. 즉, 디자인의 상징적인
 의미를 따지려고 하는데 이것은 매우 주관적인 것으로서 디자인이나
 예술 자체와는 무관합니다. 예를 들어 시각적으로 세련되지 못한
 독실한 신앙인이 있다고 가정합시다. 그는 레오나르도 다빈치
 Leonardo da vinci 의 '최후의 만찬'의 진품과 모조품을 쉽게 구별할 수
 없을 것입니다. 왜냐 하면, 그의 관심은 예술이 아니라 신앙이므로 모든
 판단을 상징적 가치에 의존할 것이기 때문입니다. 디자인의 가치 판단은
 다분히 형태적인 미와 기능에 기준을 두어야 하는데 이러한 판단은
 아무나 할 수 있는 것이 아닙니다. 디자인에 대한 오랜 경험과 감각이
 없으면 불가능하지요. 흔히 디자이너와 보통 사람들간에 벌어지는
 논쟁도 알고 보면 이러한 형태적인 가치 판단의 수준차에서 오는
 것입니다. 보통 사람들의 시각적 수준이 높아질 때 디자인의 수준은
 자연히 높아질 수밖에 없을 것입니다.

올리베티Olivetti 광고, 1953

그렇다면 디자이너에게 있어서는 내용보다는 형태가 중요하다는 말씀인지요?

PR 그래픽 디자인의 많은 일이 형태를 다루는 일이기 때문에, 디자인의
미학적 판단 기준이 되는 형태에 대한 이해가 우선되어야 한다는
뜻입니다. 말씀드렸다시피, 형태와 내용은 불가분의 관계에 있습니다.
무엇이 더 중요하다거나 중요하지 않다는 의미는 아닙니다. 디자이너가
디자인될 내용을 잘 이해하고 있을 때에 충실한 형태를 만들 수 있을
것입니다. 제가 내용보다는 형태를 강조하는 이유는, 형태는 때와 장소를
가리지 않는 불변의 성질, 즉 보편성을 가지고 있기 때문입니다. 다시
말하면, 건축이건 디자인이건 형태에 대한 문제는 늘 같은 것입니다.
건축이나 디자인에서, 비례는 비례고 질서는 질서입니다. 형태는 이와
같이 공평합니다. 형태는 양식이나 시대, 장소, 국적, 파벌에 휩쓸리지
않습니다. "입체파는 다른 회화 유파와 전혀 다르지 않다. 모든 유파가
같은 원칙과 같은 요소들을 가지고 있다"는 피카소Pablo Picasso의
말이 생각납니다. 형태의 의미를 이해하는 것은, 노먼 록웰과 몬드리안
Piet Mondrian의 차이점 혹은 유사점을 이해하는 것과 같습니다.
그것은 또한 광고나 자동차의 잘된 디자인과 잘못된 디자인의 차이점을
이해하고 산문과 시의 차이를 이해하는 것과 같습니다.
제품 디자인에서는 형태적 관계가 물건의 기능을 밝히거나 위장하는
반면, 그래픽 디자인에서는 형태적 관계가 외양을 결정합니다. 미국의
저명한 역사학자로 퓰리처 상을 수상하기도 했던 게리 윌스Garry
Wills는 링컨 대통령의 게티스버그 연설에서 나타난 형태의 완벽한
구사를 거론하면서, 왜 링컨 대통령이 '압축미와 요점, 균형, 상상력의
포착'이라는 정통 예술을 이해한 진정한 예술가인가를 설명하고
있습니다. 형태를 아무리 강조한다고 해도 결코 내용의 역할이
축소되지는 않습니다. 형태가 내용에게 부여하는 불꽃이 없다면,
내용은 빛을 잃고 말 것입니다

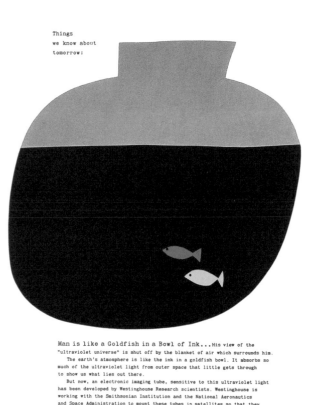

어떤 디자인을 '좋은 디자인Good Design'이라고 생각하십니까?

PR 사실 '좋은 디자인'이라는 말은 뉴욕 현대 미술관이 〈미국 디자인 중
 유용한 10불 이하짜리 물건〉이라는 전시회를 후원했던 1940년경부터
 사용되어 왔습니다. 단순히 좋은 정도의 디자인이 아니라 재능있는
 디자이너만이 생산해 낼 수 있는 최고의 디자인을 나타내려는 의도에서
 이런 표현을 사용했지요. 오랫동안 제품 혹은 그래픽 디자이너는 좋은
 디자인을 만들려고 많은 노력을 했습니다. 그러나 실망스럽게도 정말로
 좋은 디자인은 많지 않습니다. 디자인이란 해박한 지식이 요구되는
 분야도 아닌데 좋은 결과를 만들기는 대단히 어려운, 아주 까다로운
 분야 중의 하나입니다. 디자이너는 신이 주신 재능 이외에도
 백과사전만큼의 정보와 끝없는 의견, 그리고 일반적으로 창의성이라고
 부르는 새로운 아이디어를 찾아내기 위해서 문제의식을 가지고 경쟁해야
 합니다. 그러나 직업적으로 디자이너로 입문하기는 비교적 쉽습니다.
 건축이나 엔지니어링과는 달리 디자인은 학위를 반드시 취득해야 하는
 것도 아니고 법조계나 의학계처럼 국가 기관에서 자격증을 발급해 주는
 것도 아닙니다. 마케팅이나 시장 조사 분야의 전문가들이 가져야 하는
 전문 지식이 필수적인 것도 아닙니다. 이런 의미에서 보면 디자이너와
 고객이 공유하는 것은 허가증 없이 일할 수 있는 허가입니다. 학교
 교육을 받았건 독학을 했건 많은 디자이너들은 기능이 뛰어나고 보기
 좋은 물건을 만드는 것에 기본적으로 흥미를 갖습니다. 그들은 미학적인
 요구와 실제적인 요구가 합치되었을 때 비로소 그들의 임무가
 완수되었다고 생각합니다. 디자이너의 일은 특정한 아이디어나 형태에
 제한을 받지 않습니다. 그래픽 디자인은 출생 증명서부터 광고판까지
 모든 종류의 시각적인 의사 전달의 문제를 다룹니다. 그것은 소네트
 가구로부터 켈로그 상자의 타이포그래피까지 시각적으로 아이디어를
 구체화하는 것입니다. 질적인 면에서 편리함과 아름다움이 구현될 때
 이러한 것들이 '좋은 디자인'이라고 칭찬 받을 수 있습니다.

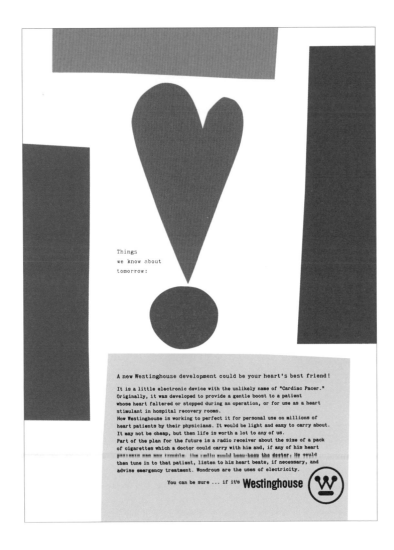

Things
we know about
tomorrow:

A new Westinghouse development could be your heart's best friend!

It is a little electronic device with the unlikely name of "Cardiac Pacer."
Originally, it was developed to provide a gentle boost to a patient
whose heart faltered or stopped during an operation, or for use as a heart
stimulant in hospital recovery rooms.
Now Westinghouse is working to perfect it for personal use on millions of
heart patients by their physicians. It would be light and easy to carry about.
It may not be cheap, but then life is worth a lot to any of us.
Part of the plan for the future is a radio receiver about the size of a pack
of cigarettes which a doctor could carry with him and, if any of his heart
patients had any trouble, the radio would keep beep the doctor. He could
then tune in to that patient, listen to his heart beats, if necessary, and
advise emergency treatment. Wondrous are the uses of electricity.

You can be sure ... if it's **Westinghouse**

웨스팅하우스를 위한 광고, 1961

이런 기준으로 본다면, 저는 하노버에 있는 비스켓 회사에서 1930년대에 나온 발젠H. Bahlsen의 디자인이 '좋은 디자인'이라고 생각합니다. 하노버 비스켓을 만든 발젠은 매우 정통적인 스타일로 예술과 그의 작품을 결합시킨 제조업자였습니다. 그는 '예술이란 최고의 광고 수단'이라고 믿었던 흔치 않은 사업가 중의 한 사람이었습니다. 디자이너에게 예술과 디자인은 삶과 직업을 분리할 수 없는 문화적 사명입니다. 깨끗한 표면, 단순한 재료, 수단의 경제성이 디자이너의 신조입니다. 좋은 디자인이란 뉴욕 MoMA에서 굿 디자인 프로그램을 이끌었던 카우프만Edgar Kaufman의 말처럼 인간이 지닌 가치의 인식과 기능 그리고 형태의 완벽한 융합일 것입니다. 그리고 저는 디자이너는 좋은 디자인뿐 아니라 '현대성'의 의미도 알아야 한다고 생각합니다. 디자이너에게 큰 영향을 끼쳤던 위대한 건축가이자 이론가인 르 코르뷔지에Le Corbusier는 이렇게 말했지요. "모던하다는 것은 패션이 아니라 주장이다. 모던하기 위해서는 역사에 대한 이해가 필요하며 역사를 이해하는 자는 과거와 현재 그리고 미래에 대한 연속성을 찾아내는 방법을 알고 있다."

그러면 어떻게 해야 좋은 디자인을 만들 수 있을까요?

PR 좋은 디자인을 만드는 데 정해진 공식은 없습니다. 모든 문제와 해결책에는 각각 특이한 방법이 있겠지요. 그리고 저는 디자인의 세계가 결코 유토피아는 아니라고 생각합니다. 창작이란 조물주과 같은 일을 하는 것입니다. 그래서 디자인에는 많은 고통이 따르게 마련입니다. 디자인의 해결책은 고집스럽고 다소 독재적인 몰입의 결과로 생겨납니다만, 때에 따라서는 끝없는 타협의 산물로 만들어지기도 하지요. 그러므로 많은 디자인의 경험을 통해서 자신만의 해결책을 만들고 발견하는 것이 무엇보다도 중요한 일입니다.

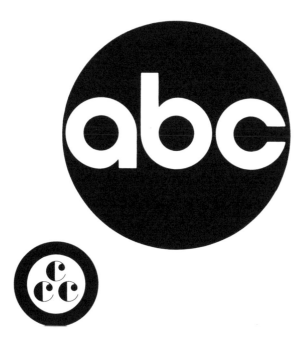

↖ 컬러폼스Colorforms 트레이드마크, 1959

↗ ABC 방송국 트레이드마크, 1962

↙ 컨솔리데이티드 시가Consolidated Cigar 트레이드마크, 1962

그렇게 말씀은 하시지만, 선생님께서는 디자인에 관해서는 타협을 안 하신 걸로 알고 있습니다. 그리고 디자인을 의뢰받으실 때 최고 경영자CEO만을 상대하신 이유에 관해서 말씀해 주시지요.

PR 제게 디자인을 의뢰하기 위해 P&G에서 홍보를 담당하는 사람들이 우리 집을 방문했을 때 "저는 CEO만을 상대합니다"라고 말했던 것은 사실입니다. 건방지게 들릴지 모르지만 제게는 그럴 만할 만한 이유가 있었습니다. 저는 오랜 경험을 통해 디자인의 품질은 디자이너와 최고 경영자간의 거리에 반비례한다고 믿기 때문입니다. 미켈란젤로는 교황 율리우스 2세가 시스틴 성당의 완성을 요구하자 이렇게 대답했지요. "나의 예술 작품에 내가 만족하게 될 때 성당이 완성될 것입니다." 그러자 교황은 다음과 같이 응수했습니다. "그러나 하루라도 빨리 성당의 완성을 보고 싶어하는 우리의 희망을 감안해 준다면 정말로 고맙겠네." 미켈란젤로는 작업대에서 밀려 떨어지는 위협을 받고 나서야 작업을 서둘렀지요. 그러나 미켈란젤로와 교황과의 관계는 대체로 상호의존적이었습니다. 존경, 사과 그리고 사례비 등이 그들 사이의 중계 역할을 한 것이지요. 오늘날 디자이너와 경영자와의 관계는 우리의 위대한 예술가와 교황과의 관계와 비슷하다고 생각합니다. 디자이너에게 디자인은 발명과 실험의 수단인 반면, 경영자에게는 경제적, 정치적, 사회적 목표를 이루는 수단입니다. 그러나 노스웨스턴 대학의 마케팅 교수는 다음과 같이 말을 하더군요. "디자인이란 기업들이 경쟁적 우위를 획득하기 위해 사용할 수 있는 전략 무기이다. 그러나 대부분의 기업들은 전략 무기로서의 디자인을 소홀히 한다. 그들은 디자인이 기업의 정체성이나 제품, 환경, 의사 전달까지도 고양시킬 수 있다는 사실을 깨닫지 못한다." 디자이너는 작품이 스스로에게 만족스러울 때까지 작업을 해야 한다고 생각합니다. 그러나 디자인은 실제적인 작업인 만큼 고객의 의사를 무시하기는 어렵지요. 그렇기 때문에 "디자인은 타협의 산물이다"라는 제 주장이 유효한 것입니다.

Typography is an art...

In a survey made by Clark University[1] (1911) to ascertain "the relative legibility of different faces of printing types," twenty-six faces of widely dissimilar designs were studied, among which were Caslon, Century, Cheltenham, and News Gothic.

"Ye Gods! and has it come to this?" was the reaction of F. W. Goudy, the prolific type designer, to the results of the survey which judged News Gothic to be "the nearest approximation of an ideal face." This tidbit appeared in Mr. Goudy's *Typologia* published in 1940 by the University of California Press. Prejudice is not the only "virtue" of this book. In fact, I found it utterly absorbing and hope that the reader's curiosity is sufficiently aroused to look it up.

Equally revealing, although sprinkled here and there with a number of miscellaneous ideas difficult to agree with, is Stanley Morison's little book, *First Principles of Typography*, Macmillan, 1936. In referring to the design of the title page, Morison dogmatically states "As lower case is a necessary evil, which we should do well to subordinate since we cannot suppress, it should be avoided when it is at its least rational and least attractive—in larger sizes."[2] And the discriminating reader will note both the sense and nonsense of the following: "the main line of a title should be set in capitals and, *like all capitals, should be spaced.*" The first part of this statement is, of course, clearly controversial; the italicized part is true most of the time, but not all of the time.

Both books, however, are full of scholarly, useful and occasionally amusing information. Useful, in the sense that they spell out those aspects of type design and certain aspects of typography, which have little to do with trendiness, and deal with those unchanging, timeless qualities about which good design is concerned.

1) *Typologia*, p. 142
2) *First Principles*, p. 19

『폴 랜드 잡록A Paul Rand Miscellany DQ123』의 펼침 면

Good typography is Art.

미국 그래픽 디자인 협회AIGA를 위한 표지, 1972

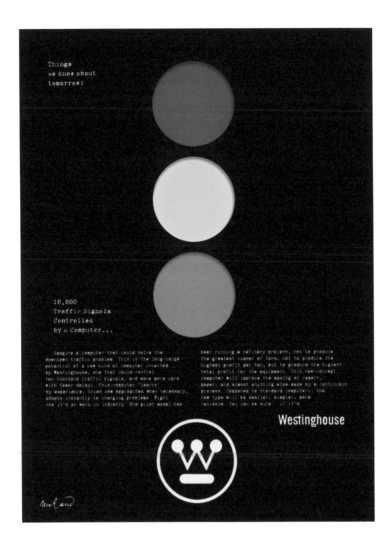

웨스팅하우스를 위한 광고, 1961

왜 우리 주변에는 나쁜 디자인이 범람하는 것일까요?

PR 좋지 않은 디자인이 양산되는 이유가 몇 가지 있습니다. 첫 번째는 좋은 디자인에 대한 경영진의 무지와 무관심 때문이라고 생각합니다.

두 번째로는 시장 조사자 혹은 회사들의 이권 개입을 들 수 있습니다. 그리고 세 번째로는 디자이너의 무능력 때문이라고 생각합니다. 좋은 디자인은 회화, 드로잉, 건축 등 미학에 뿌리를 두고 있지만 비즈니스와 시장 조사는 통계학에 기초합니다. 전통적으로 미학과 사업은 상충되는 분야이고 디자이너와 사업가들의 가치 판단은 자주 대립됩니다. 광고 실무자들과 경영진은 경비와 이익이라는 서로 다른 시야를 갖고 있습니다. 미국의 경영학자 코틀러Kotler는 경영자들에 관해서 다음과 같은 말을 했습니다. "그들은 경영대학에서, 직접 체험에서 얻어지는 통찰력이 아니라 숫자 지향적이며 위험을 최소화하기 위해 분석적이고 독립적인 계획의 사용법만을 배웠다. 따라서, 그들은 경쟁력을 키우는 장기적인 계획보다는 단기간 동안의 효과와 경비 절감을 위해 일한다. 그러므로 그들은 위험을 무릅쓰고 새로운 것들을 발전시켜 나가기보다는 현존하는 시장을 지키기 위해 일하고 싶어 한다." 게다가 대부분의 사람들이 그렇지만 부를 가진 경영자들은 더욱 평범한 것보다는 기교를 부린 것을 좋아합니다. 그런 사람들에게 디자인이란 단순히 과거의 유산인 장식품에 지나지 않습니다. 이런 사람들은 전통적 장식만 있으면 무조건 품위가 있고 비싼 것이라는 생각을 가지고 있습니다. 그리고 매우 드문 경우이긴 하지만, 아주 현대적이고 사치스러우며 그리고 비싼 주거 환경을 선호하는 경영자도 있습니다. 이렇게 사이비 전통주의나 첨단 모더니스트들의 디자인에 대한 가치 평가는 서로 극단적인 양상을 보이지요. 전자는 오래된 것에, 후자는 새로운 것에 가치를 둡니다. 그러나 좋은 디자인은 노스텔지어나 유행에 기초하지 않습니다. 내재적 가치만이 좋은 디자인의 유일하고두 진정한 기준입니다.

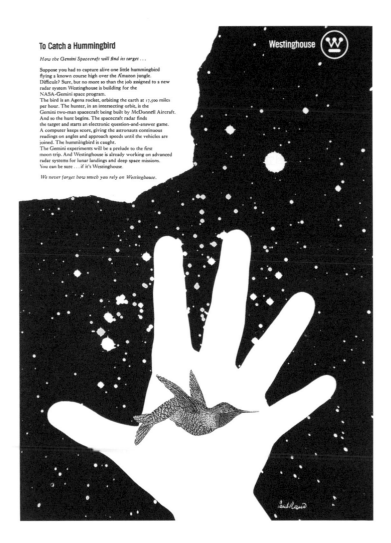

To Catch a Hummingbird

How the Gemini Spacecraft will find its target ...

Suppose you had to capture alive one little hummingbird
flying a known course high over the Amazon jungle.
Difficult? Sure, but no more so than the job assigned to a new
radar system Westinghouse is building for the
NASA-Gemini space program.
The bird is an Agena rocket, orbiting the earth at 17,500 miles
per hour. The hunter, in an intersecting orbit, is the
Gemini two-man spacecraft being built by McDonnell Aircraft.
And so the hunt begins. The spacecraft radar finds
the target and starts an electronic question-and-answer game.
A computer keeps score, giving the astronauts continuous
readings on angles and approach speeds until the vehicles are
joined. The hummingbird is caught.
The Gemini experiments will be a prelude to the first
moon trip. And Westinghouse is already working on advanced
radar systems for lunar landings and deep space missions.
You can be sure ... if it's Westinghouse.

We never forget how much you rely on Westinghouse.

Westinghouse (W)

웨스팅하우스를 위한 광고, 1954

그렇다고 디자이너가 이러한 경영자를 무시할 수도 없지 않습니까?

PR 바로 그런 이유에서 제가 최고 경영자만을 상대하려고 했던 것입니다.
제 경험에서 얻은 결론은, 그래도 회사의 직원들이나 임원들보다는
최고 경영자의 미학적 수준이 가장 높다는 것입니다. 따라서 저는
'디자인 비즈니스는 CEO 비즈니스'라고 말하고 싶습니다.

**하지만 그것은 단지 최고 경영자들이 더 많은 돈을 자유롭게 쓸 수 있기 때문이
아닐까요?**

PR 경우에 따라서는 그렇게 생각할 수도 있습니다. 저는 가끔 문화 수준이
거의 빵점인 경영자들을 만나기도 했는데, 그들과 예술이나 디자인에
관해서 이야기를 할 때면 당혹감을 느끼곤 했습니다. 그들에게
디자인이란 낭비이며 쓸데없는 일로 비즈니스와는 아무 관계가 없어
보일 것입니다. 그들에게 예술이란 가정이나 박물관에 전시된 그림,
조각, 판화이고 디자인이란 벽지, 카펫 그리고 커튼에 그려진 패턴에
불과하겠지요. 일반적으로 어떤 사회에서나 예술과 디자인은 인간의
일상사로부터 제외된 무엇인 것처럼 여겨져 왔습니다. 꽤 문화를
이해하는 사람들조차 예술가들을 '그들만이 이해할 수 있는 쓸모 없는
기능을 수행하고 있는 사람들'로 생각합니다. 심지어 한때는 디자인을
여성들의 일로 분류하기까지 했으니까요. "남자는 만들고 여자는
꾸며라"라고 1850년대에 벤 피트맨Benn Pitman이 이야기했지요.
소설가 헨리 제임스Henry James는 "우리의 잘못된 청교도적 사회의
어떤 집단에서는, 예술가들은 우리 사회에 해를 끼치는 사람들로
인식되기도 한다. 그리고 예술은 도덕이나 윤리에 반대되는 개념으로
여겨진다"라고 했습니다. 그러나 현실은 현실로 받아들일 수밖에 없다는
생각도 듭니다. 디자이너 스스로 예술에 대한 인식과 실력을 키우고
꾸준히 사회를 계도시키려는 정신이 필요한 때입니다.

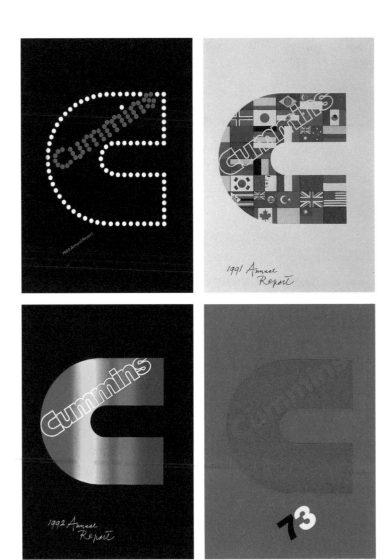

커민스Cummins 사를 위한 매뉴얼 리포트 표지

프리젠테이션이 경영자를 설득하는 데 큰 역할을 한다고 생각하시는지요?

PR 디자인 비즈니스에 있어서 프리젠테이션 기술도 분명 디자인의 한
부분이겠지요. 그러나 한편으로는 그것은 '속임수의 기술'이기도
하지요. 형편없는 디자인이 그럴듯한 프리젠테이션으로 팔리기도
합니다. 주위에서 형편없는 디자인을 보면 '속였군'이라는 생각이
듭니다. 저는 개인적으로 프리젠테이션을 싫어합니다. 대부분 우편으로
부칩니다. 이유는 프리젠테이션을 위해서 버리는 시간, 경비 등이
아깝기도 하고, 또한 거절당했을 때 그 자리에 있다면 얼마나 괴로울까
하는 생각 때문이기도 합니다. 저는 가장 좋은 프리젠테이션은 좋은
결과물을 만드는 것이라고 말하고 싶습니다. 작품 스스로가 말을 하게
하는 것이지요.

디자인에 대한 시장 조사에 부정적인 입장인데, 왜 그러신지요?

PR 많은 경영자들은 시장 조사의 힘을 과대 평가하고 있습니다. 그것을
의사 결정의 대용품처럼 이용하지요. 시장 조사자 혹은 시장 조사
회사들은 진실을 알아내기에는 턱없이 허술한 방법으로 데이터를
산출하므로, 그들의 예견력과 신뢰성이란 어차피 제한적일 수밖에
없습니다. 아무리 조사가 객관적으로 잘 진행되었다고 하더라도,
뒤죽박죽으로 섞인 질문과 조잡한 샘플링 기술, 그리고 방법론적 실수에
대한 섬뜩한 예를 저는 너무나 많이 보았습니다. 예를 하나 들어 볼까요?
라 리나센테La Rinascente라는 이탈리아의 백화점에서 실시한 소비자
조사의 결과는 놀라운 것이었습니다. 백화점을 찾은 고객들, 즉 구매
잠재력을 가진 소비자들에게 여러 가지 색깔의 유리잔을 늘어 놓고
좋아하는 색깔의 잔을 하나씩 고르게 했습니다. 예외 없이 거의 모든
소비자들이 붉은 잔을 골랐습니다. 백화점 경영자는 이 조사를 근거로
붉은 잔을 대량으로 만들어 재빨리 매장에 진열했지만, 결과는 단
하나도 팔리지 않았습니다. 왜 그랬을까요? 조사 방법에 오류가 있었던

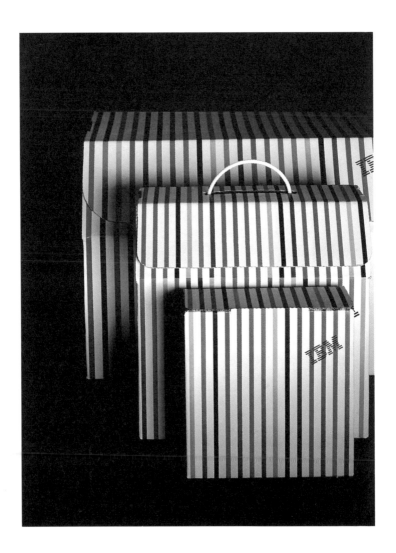

IBM 패키지, 1972

것입니다. 소비자들은 공짜로 받는 것과 자신이 구매하는 것 사이에서 엄청난
행동의 차이를 보였던 것입니다. 시장 조사는 믿을 만한 것이 못 됩니다.
결과가 흥미로운 경우도 있지만, 의견들이 폭넓게 분산되면 혼란스러울
뿐입니다. 이런 현상은 같은 쇼를 구경했더라도 관객들이 본 것은 전혀
다르다는 사실에서도 찾을 수 있습니다. 검은 것을 본 사람이 있는가 하면 흰
것을 본 사람도 있고 큰 것을 본 사람, 작은 것을 본 사람 등 제각각이지요.
이러한 제 주장이 마치 모든 조사의 종말을 선고하는 듯 들릴지도 모릅니다.
그러나 디자이너들도 나름의 방식으로 조사를 실시한다는 사실을 꼭
말씀드리고 싶습니다. 그것을 과학적이지 않다고 말할지 모르지만, 디자이너의
직관력은 어떤 시장 조사로도 예측해 낼 수 없는 놀랄 만한 결과를 이끌어
내기도 합니다. 디자이너는 사용자와 대화를 하며 그들의 환경을 직접
연구하고 그 안으로 들어가 아이디어를 얻습니다. 그렇게 되면 확실히 기능에
대한 정보를 얻어 내기가 쉽습니다. 이런 이유에서 우선 제품 디자이너들이
그래픽 디자이너들보다 시장 조사를 더 유용하게 여길 것입니다. 하지만
그래픽 디자인도 마찬가지입니다. 현재 사용하고 있는 IBM 로고를 소비자
조사 원칙에 입각해서 선정했다면, 지금과는 상당히 다른 로고가 채택되었을
것입니다. 현재의 로고에 대해서 기계적으로 조사를 한다면 무엇을 물어 볼 수
있겠습니까? "이 디자인에 관해 어떻게 생각합니까? 이것이 컴퓨터를
의미한다고 생각합니까? 어떤 비즈니스가 떠오릅니까?" 등의 질문일
것입니다. 그러면 소비자들은 별생각 없이 "마음에 든다", "너무 단순하다",
"막대사탕이나 이발소 표시 혹은 얼룩말 같다"라고 대답을 하겠지요.
도대체 이러한 정보가 실제 IBM 로고를 결정하는 데 무슨 소용이 있겠습니까?
그러나 헨리 제임스는 이런 현상에 대해 "물론, 어떠한 예술 작품을 누군가가
좋아하거나 싫어한다고 하더라도 아무런 일도 일어나지 않는다.
그러나 가장 발달된 비평은 그러한 근본적인 테스트 방법 역시 무시하지는
않는다"고 했습니다.

IDEO 트레이드마크, 1991

정말 어렵군요. 그렇다면 디자이너는 시장 조사를 어떻게 이해해야 할까요?

PR 결론적으로 말씀드리자면, 시장 조사는 정보를 제공하고 디자이너는 시장 조사자의 협력을 얻어 그 정보를 잘 해석해야 합니다. 디자이너가 수치적인 시장 조사를 직접 시행하려고 연연해서도 안 되고, 시장 조사를 맡은 경영자 측에서 결과에 대한 분석까지 해서도 안 되는 것입니다. 왜냐 하면 경영자라면 누구나 할 수 있는, 수치에 대한 문자 그대로의 해석은 또다시 고정관념만을 생산해 내기 때문입니다. 그렇게 해서는 경쟁 회사를 이길 수 있는 디자인을 결코 만들 수 없습니다. 창조적 해석만이 비즈니스가 구하고자 하는 경쟁력 있는 놀랍고 독특한 디자인을 만듭니다. 과거의 상황에만 기초한 의견들과 시장 조사 결과를 무턱대고 맹신하는 것은 여러 면에서 건설적이지 못하며, 대부분의 경우 디자이너의 탐구심과 동기마저 좌절시킵니다. 미래를 위한 전략의 초점을 과거에 맞춘다는 것은 퇴보적인 행동이 아니겠습니까. 영국의 철학자 칼 포퍼Karl Popper는 "과거의 기초 위에서 미래를 측정할 수는 없다. 과거는 설명이 아니라 하나의 표시이다. 그러므로 그것은 독창적일 수도 없고 진보적일 수도 없는 퇴행일 뿐이다"라고 말했습니다. 새로운 것은 위협적이라고 생각하고 낡은 것이 안심이 되는 세상은 정말 재미없는 세상입니다. 디자이너가 항상 옳고 조사자들이 항상 틀렸다는 말은 결코 아닙니다. 조사 결과를 디자인에 유용한 참고 자료로 사용할 수 있으니까요. 저는 단지 시장 조사가 나쁜 디자인을 묵인하고 받아들이기 위한 핑계로 이용되어서는 안 된다는 것을 말씀드리고 싶을 뿐입니다. 같은 이유로, 좋은 디자인이 나쁜 제품을 선전하는 데 사용되어서도 안 된다고 생각합니다.

《디렉션Direction》 잡지 표지를 위한 디자인, 1939

디자이너의 윤리 문제에 대해서 말씀해 주시지요.

PR 다른 비즈니스처럼 디자이너도 직업인으로서 윤리적인 문제를 인식하고
있어야 합니다. 성능은 나쁜데 아름답기만 한 제품만큼이나 성능은
우수하지만 디자인이 나쁜 제품도 비윤리적이라고 말할 수 있습니다.
전자는 소비자를 속이고, 후자는 디자이너 자신을 조롱하는 짓입니다.
미와 기능은 실과 바늘 같은 관계입니다. 저는 바늘 없이 실만 쓰라거나
실 없이 바늘만 쓰라고 권하는 재봉사를 본 적이 없습니다. 좋은
디자인은 바늘과 실 같은 '미와 기능' 두 가지를 모두 만족시킵니다.
단순한 스타일리스트가 아니라 보다 중요한 역할을 하고 싶은
디자이너라면, 자신이 문화적으로 어떤 공헌을 해야 할 것인가를
명확하게 인식해야만 할 것입니다. 디자이너는 항상 현실과 이상,
성실과 허영, 그리고 객관과 편견을 구별하려는 노력이 필요합니다.
만일 그래픽 디자이너가 미적 가치에 대한 재능과 의지가 있다면, 그는
자신의 작품을 사용하거나 보는 사람들을 즐겁게 하고 시각적으로
자극할 수 있도록 만들어야 할 것입니다. 여기서 자극이라고 하는 것은
디자이너의 작품이 보는 사람에게 새로운 시각적 경험을 제공한다는
의미입니다. 디자이너는 자신의 작품이 하나의 미학적 표현이라는
신념과 함께 도덕적인 책임의식도 지니고 있어야 합니다.

좋은 디자이너가 되기 위한 조건이 있다면 말씀해 주시지요?

PR 디자이너의 조건은 재능이라고 생각합니다. 대개 재능은 타고납니다.
그리고 이것은 직관과도 연결이 됩니다. 재능과 직관이 전혀 없는 사람은
없을 것입니다. 좌우간, 제 경험에 비추어 본다면, 재능이 부족한
학생에게 디자인을 가르치는 것은 한계가 있습니다. 디자인 학교에서는
타고난 재능과 직관을 유용하게 사용할 수 있는 이성적인 체계로
교육시켜야 합니다.

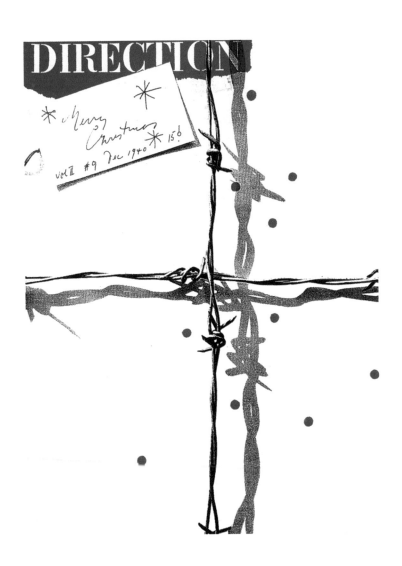

《디렉션》 잡지 표지를 위한 디자인, 1940, 1938

DIRECTION

Vol.1 Number 9

November, December, 1938

15 cents per copy

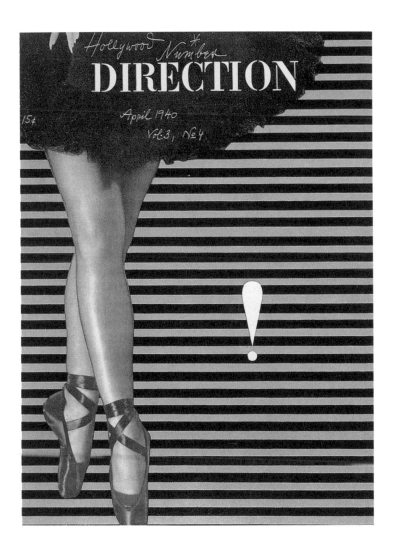

《디렉션》 잡지 표지를 위한 디자인, 1940

그렇다면 직관력을 키우기 위한 방법을 말씀해 주시지요.

PR 아쉽게도 특별한 방법은 없습니다. 직관은 학습될 수 없다는 것이 저의
 솔직한 대답입니다. 화이트헤드A. N. Whitehead는 "모든 지식은
 직접적이고 직관적인 관찰로부터 나와서 그것에 의해 실증된다"고
 말했습니다만, 정작 이 말을 실증해 보일 방법은 없습니다.
 그냥 직관적으로 이해해야 합니다. 따라서 직관은 신비롭게 이루어지며
 즉흥성과도 어느 정도 관련이 있다고 믿습니다. 직관은 계획, 프로그램
 혹은 의도와는 거의 관계가 없습니다. 직관은 자신도 깜짝 놀라면서
 신비하게 부지불식간에 떠오를 뿐입니다. 직관은 타고난 능력, 경험,
 습관, 종교, 문화, 상상력 등에 의해 고양된다고 말하지만 실제로는 어느
 정도는 이성과 관련이 있어 보입니다. "이성은 본래 충동을 방해할 수
 없다. 이성은 다른 면에서 충동을 유발시키도록 상상력을 고무하는
 추론을 만들 수 있다"라는 윌리엄 제임스William James의 말에 저는
 공감합니다. 그는 20세기 초반 미국의 지성사를 이끌었던 실용주의
 철학자였지요. 또한 직관이 항상 위대한 아이디어를 만들어 내는 것은
 아니라는 말씀도 드리고 싶습니다. 아르키메데스가 욕조 안에
 들어갔다가 물이 넘쳐나는 것을 보고 '아르키메데스의 원리'를 생각해낸
 것은 드물게 나타나는 직관의 힘입니다. 직관은 대부분 특별하지 않은
 일상적 활동에서 나타납니다. 그러나 역사적으로 보면 위대한 성과는
 항상 위대한 사람들의 몫이라는 생각이 듭니다. 자연의 비밀이 뉴턴에게
 항복할 때까지는 그는 오랫동안 문제를 마음 속에 담고 살아야 했습니다.
 그를 탁월하게 만든 것은 그의 직관과 더불어 노력이겠지요. 많은
 예술가들이 직관력을 하늘이 자신에게만 준 선물이라고 믿지만 보통
 사람들에게도 직관은 존재합니다. 간혹, 미술을 전혀 공부하지 않은
 사람들이 수준 높은 미학적 능력을 발휘하는 것을 목격하는데 이것이 그
 증거입니다. 어쨌든, 직관은 일상 생활보다는 미학적 측면에 보다 널리
 퍼져 있는 것 같습니다. 예를 들어 색채, 대조 그리고 형태의 타당성을

어린이를 위한 책 『들어 봐! 들어 봐! Listen! Listen!』의 펼침면, 1972

설명할 때 직관에 의존해서 말하지 않고는 다른 방법이 없습니다. 이것이 예술을 이해시키거나 가르치기 어려운 이유이며 예술에 대해 기술한 수많은 책들이 단지 추상적인 이야기를 늘어놓거나 얼버무릴 수밖에 없는 이유이기도 합니다. 광고 디자인 분야에 있어서 대부분의 아이디어는 무의식 중에 떠올랐다고 생각해도 좋습니다. 폭스바겐 광고에서 효과적으로 사용되었던 'think small'은 의심할 나위 없이 직관적으로 발생한 천재적인 아이디어일 것입니다. 또한 다른 디자인 분야의 정말 기발한 아이디어들 역시 어느 정도는 직관에 의한 결과라고 가정해도 틀리지 않습니다.

그렇다면 선생님께서는 디자인 교육에 있어서 '원칙'과 '직관' 중 어느 것이 더 중요하다고 보십니까?

PR "본능과 이성 사이에는 적대감이 없다"라고 윌리엄 제임스가 말했습니다. 앞서 말씀드린 대로 '직관과 이성', 쉽게 말해서 '직관과 원칙' 사이에는 그들을 연결하는 통로가 존재합니다.

원칙을 찾다 보면 잠재되어 있던 직관을 불러들일 수 있다는 말입니다. 비례, 대칭, 대비, 그리드 등이 없어도 디자이너는 직관적으로 작업을 할 수는 있습니다. 그러나 직관만으로 작업하는 디자인에는 한계가 있습니다. 중국의 어느 도인은 다음과 같은 말을 했습니다. "방법을 취하는 것이 고상하다는 사람도 있고 방식을 취하지 않는 것이 고상하다는 사람도 있다. 방식이 없는 것도 잘못된 것이지만 방식에 전적으로 매달리는 것은 더 나쁜 것이다. 사람은 먼저 규칙을 철저히 살펴보고, 그것을 현명하게 변형시켜야 한다. 방식을 취하는 최종 목적은 방식이 없었던 것처럼 보이기 위해서이다." 이 말은 "진짜 예술은 예술을 감춘다"라는 말과 상통하는 것으로 저는 "진짜 원칙은 원칙을 감춘다"라고 말씀 드리고 싶습니다. 그리드 시스템을 예로 들어 봅시다. 그리드 시스템을 지지하는 사람들 못지않게 반대하는 사람들도

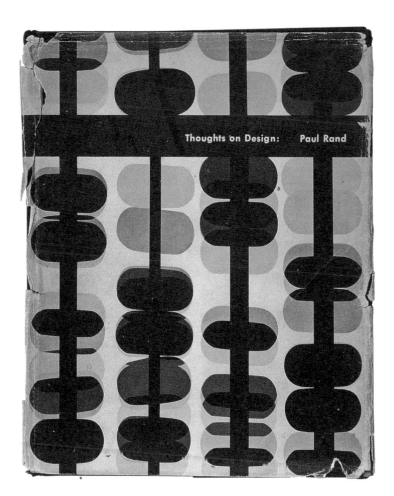

Thoughts on Design:　　Paul Rand

『디자인에 대한 사고Thoughts on Design』 표지

『폴 랜드: 그래픽 디자인 예술Paul Rand: A Designer's Art』 표지

Paul
Rand

Design
Form

and
Chaos

『디자인, 형태 그리고 혼돈Design, Form and Chaos』 표지

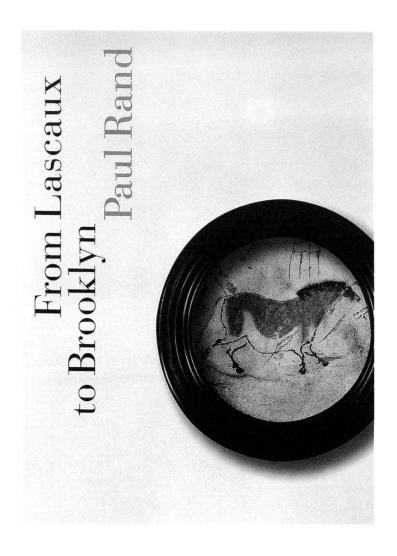

『폴랜드, 미학적 경험 – 라스코에서 브룩클린까지From Lascaux to Brooklyn』 표지

Yale University School of Art
Graduate Program

예일 대학원 안내책자 표지, 1982

많습니다. 반대하는 사람들은 대개 그리드의 쓰임새나 활용성을 잘못
이해하고 이것은 단순히 하나의 도구라는 사실을 모릅니다.
그들은 그리드는 억압적이고 경직되었으며 기계적이라고 비난합니다.
이것은 결과와 과정을 혼동하는 데서 나온 오류입니다. 그리드 자체가
자동적으로 훌륭한 디자인의 해결책을 마련해 주는 것은 아닙니다.
디자이너는 재량, 타이밍, 연출 감각 등의 모든 경험을 토대로 그리드를
사용해야 합니다. 간단히 말해서 현명한 디자이너는 조화와 질서를
얻어내기 위해 그리드를 필요로 하지만 때와 경우에 따라서는 이것을
버릴 수도 있어야 한다는 것입니다. 따라서 디자이너는 타고난 직관과
교육받은 디자인의 원칙을 사용하는 데에도 창의적인 힘을 발휘해야 할
것입니다.

디자인 문제의 해결 능력은 훈련을 통해서 얻을 수 있습니까?

PR 어느 정도는 가능하겠지요. 어떤 것은 많은 경험이 문제 해결의 단서를
 제공하기도 할 것입니다. 또한 어떤 것은 정말 시각적으로 해결할 수
 없는 것처럼 보이기도 할 것입니다. 저는 이럴 때, 그 일에 전혀
 선입견이 없는 사람들에게 제 디자인을 보여 주면서 물어 봅니다.
 "이게 뭐라고 생각하십니까?"라든지 "이 로고가 읽히나요?"
 이런 식으로요. 특히 트레이드마크 디자인에 있어서는 아주 기가 막힌
 "바로 이거다"라는 답을 찾기보다는, 다소 간접적이고 품위 있는
 해결 방법이 없는지 고민합니다. 따라서 디자이너는 늘 자기 스스로를
 훈련시키는 직업인입니다.

Yale
Summer Program
in
Graphic Design

Brissago,
Switzerland
15 June–22 July
1985

Program
The intensive five-week residential program provides a structured curriculum of theoretical studies and practical exercises dealing with various aspects of graphic design focused on color, typography, interpretive drawing, visual semantics and poster design. Four or five all-day sessions per week are devoted to each of five design projects. All classes are conducted in English. Studio courses are augmented by excursions to places of art and architectural significance in Switzerland, Italy and France. One weekend is devoted to a photographic documentation of local historical architectural details.

Located in the Swiss Canton of Ticino, Brissago dates back to Roman times and was officially founded in the 14th Century. The village lies just north of the Italian border at the foot of Monte Grisone and on the edge of Lake Maggiore, a lake which extends from Locarno forty-one miles south into Italy. The area is one of few in Europe that enjoys a sub-tropical climate.

Administration
A. Bartlett Giamatti, President of the University
William C. Brainard, Provost of the University
David Pease, Dean of the School of Art
Alvin Eisenman, Director of Studies in Graphic Design
Armin Hofmann, Director of the Summer Program in Graphic Design, Brissago
Dorothea Hofmann, Assistant in the Summer Program in Graphic Design, Brissago
Philip Burton, Coordinator of the Summer Program in Graphic Design, Brissago
Patricia DeChiara Luhan, Dean of Academic Affairs

Faculty
Philip Burton, Designer, Yale University
Alvin Eisenman, Designer, Yale University
Armin Hofmann, Designer, Schule für Gestaltung, Basel and Yale University
Paul Rand, Designer, Yale University
Richard Sapper, Designer, Italy
Wolfgang Weingart, Designer, Schule für Gestaltung, Basel

Visiting Faculty
Sam Scott Russo, Photographer, Switzerland
Dorothea Hofmann, Designer, Switzerland
Harald Szeemann, Art Critic, Switzerland

Credit
The program is an official academic program of Yale University, and three credits are granted for work satisfactorily completed.

Eligibility
The program is open to 1) graduate students currently enrolled in a design program at an accredited university or art institute, 2) professional designers and educators who have already received their degree or have the equivalent in professional experience and 3) undergraduates with outstanding portfolios in graphic design. Enrollment is limited to twenty students.

Cost
The cost of the 1985 program is $2500. This includes tuition, lodging with breakfast and dinner in Brissago for thirty-five days and tuition. Transportation to the program, carfare art supplies and all other personal living costs is the responsibility of the participant.

Admission
Application for admission is made only on the enclosed form (xerographic copies accepted) which should be completed in its entirety and accompanied by the following items:
A minimum of ten mounted 35mm color slides which must be set for viewing on a Kodak Carousel slide tray include work that you feel best represents your development to date. Please give priority to three of the categories of drawing, color, typography, letter design, and photography. A typewritten list should accompany the work submitted and each slide should bear the name of the applicant.
Two letters of recommendation.
An official transcript of grades is required for applicants currently enrolled as students.
A brief statement of objectives to be included in the space provided on the application form.
A non-refundable application fee of $35.

The above materials should be sent to arrive at Yale no later than Monday, April 15. Material received after this date will not be reviewed by the Admissions Committee. All material should be addressed to the attention of
Director of Academic Affairs
Yale Summer Program in Graphic Design
180 York Street
Box 1605 Yale Station
New Haven, Connecticut 06520

Notification of admission will be mailed on or about April 30.

Financial Aid
Students seeking financial aid should request a Yale Brissago Financial Aid application from the Director of Financial Affairs at the above address. This form must be received by the School no later than April 15.

스위스 브리사고에서 열린 예일 여름학교를 위한 포스터, 1985

예일 대학원 브로슈어, 1990

컴퓨터를 활용한 디자인 교육이 날로 증가해 가는데 어떻게 생각하시는지요?

PR 언제 컴퓨터를 사용하는가는 어떻게 컴퓨터를 사용하느냐만큼
중요하다고 생각합니다. 컴퓨터가 손작업을 통해서 얻는 장인 정신,
기능, 영감 창출 같은 것을 보상해 줄 수는 없다고 믿습니다. 예일
대학교에 있을 때 어떤 학생이 이런 말을 했어요. "나는 디자인 학교에
컴퓨터를 배우러 온 것이 아니라 디자인을 배우러 왔다." 컴퓨터가
이 시대의 위대한 창조물이라는 데는 이견이 없습니다. 그러나 컴퓨터
언어는 디자인의 언어가 아니라 기술 언어이며 생산 언어입니다. 교육에
있어서 이러한 예술 대 생산의 딜레마는 불가피한 것처럼 보입니다.
시간 절약을 위해서 그리고 실험 수단의 도구로 컴퓨터를 사용한다면
좋은 것이지요. 물론 컴퓨터가 특이한 시각 효과를 낸다거나, 혹은
상상도 못했던 시각적 가능성을 보여 주고는 있습니다. 그렇다고
그것들이 디자인의 본질적인 문제를 해결해 주지는 않는다고
생각합니다. 저는 자료 보관 창고로 컴퓨터를 유용하게 사용했습니다.
아직까지는 디자인이 가지고 있는 무형 자산이 컴퓨터라는 유형
자산보다 크다고 생각합니다. 미학적 요소가 결여되어 있다면, 디자인은
익숙하고 상투적인 것의 반복이거나, 색다른 것을 찾기 위한 거친
발버둥일 것입니다. 미학적 요소가 없다면, 컴퓨터는 아무 생각 없이
속도만 내는 데 불과한 기계로서 본질 없는 효과만을, 상투적인
형태만을, 의미 없는 내용만을 쏟아 낼 것입니다.

예일 대학원 프로그램, 1989

그렇다고 해서 오늘날 디자이너들이 컴퓨터를 버리고 손으로만 작업하던 시대로 되돌아갈 수는 없지 않습니까?

PR 그렇지요. 그렇기 때문에 저는 예술가의 창의성을 약화시키거나 방해하는 것은, 이와 같은 컴퓨터 기술이라기보다는, 기술을 통제하지 못하고 오히려 기술에 의해 통제를 받게 되는 사회 환경이라고 생각합니다. 이러한 관계를 디자이너들이 스스로 능동적으로 이해하고 수정할 때 자의적이며 수준 낮은 디자인을 피하고, 컴퓨터를 의미 있는 도구로 활용할 수 있을 것입니다. 그리고 디자인과 기술의 문제는 형태와 내용의 문제와 마찬가지로 둘 중 하나가 더 중요하고 다른 것은 불필요하다는 양자택일의 문제가 아니라 합습의 문제로 인식해야 합니다. 저명한 교육자가 다음과 같은 말을 했습니다. "현대 사회가 기계에 의존하게 될수록, 사람들은 기계로부터 이익을 얻건 그렇지 않건 간에 기계적인 것을 선호한다." 컴퓨터가 디자이너의 손을 대신하게 되고 따라서 디자이너들이 손작업을 게을리한다면, 컴퓨터는 디자인의 방해자에 지나지 않을 것입니다. 저는 오랫동안 디자인을 가르친 사람으로서, 디자인 대학의 분위기가 컴퓨터와 같은 기계적 분위기를 풍겨서는 안 된다는 말씀을 꼭 드리고 싶습니다. 사회에서 컴퓨터를 다루는 기술을 요구한다면, 학생들은 그 기술을 배울 시간을 개인적으로 만들어야 할 것입니다. 학교에서 컴퓨터를 조작하는 손재주를 가르치는 데 급급해서는 안 되고, 학생들도 그런 기술을 대학 교육에 기대해서는 안 된다는 것입니다. 컴퓨터에 관해서 우리가 잊지 말아야 할 것은, 그것 자체로는 디자인 교육의 질과 효율을 결코 올리지는 못한다는 사실입니다. 그러나 만약, 컴퓨터의 활용으로 우리가 낡은 생각을 버리고 신선한 발상을 할 수 있게 된다면 그것은 가치 있는 일이겠지요.

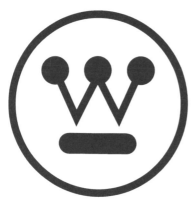

↑ 웨스팅하우스의 트레이드마크, 1960
↓ 수수께끼 그림

선생님 작품에 전반적으로 흐르고 있는 '시각적 유희'는 의도적인 것인가요?

PR 심오하고 우아하기만한 비주얼 메시지가, 결국 커뮤니케이션에 오류만을 남기고 아무 효과도 없는 경우를 종종 봅니다. 유머를 하찮다거나 시시하다고 보는 사고 방식은 그림자를 실체로 잘못 보는 것이지요. 요컨대 비주얼 커뮤니케이션에서 유머러스한 접근 방식이 위엄이 없고 가볍다고 보는 견해 또한 잘못된 것입니다. 이런 잘못된 생각은 훌륭한 디자이너들 덕분에 많이 바뀌게 되었습니다. 그들은 아이디어나 상품에 대해 신뢰와 호의, 그리고 이를 잘 수용할 수 있는 정신 구조를 창출하는 수단으로 유머를 활용했습니다. 특히 미국의 라디오와 텔레비전 광고는 이제 유머 개념을 배제하고는 상상할 수 없을 정도가 되었습니다. 초기 미국 광고를 보더라도 담배 가게 인디언이나 주술사 그림 등에서 유머러스한 경향을 찾아볼 수 있습니다. 유머가 진지한 현대적 사고의 산물이라는 사실은 피카소, 미로, 에른스트, 뒤샹의 회화나 조각 작품을 보아도 알 수 있는데, 이것은 유머의 역할이 비주얼 커뮤니케이션에서 얼마나 중요한 것인가를 말해 줍니다. 저는 작품을 할 때 의도적이라기보다는 자연스러운 문제 해결 방법을 찾다 보니 '시각적 유희'를 많이 활용하게 되었습니다. 제 디자인에서는 유머가 많은 역할을 했고 결과 또한 성공적이었습니다. UPS(United Parsel Service) 사를 위한 심볼은 일 주일 만에 디자인해야 했습니다. 그 때 윗부분에는 선물 상자를 아랫부분에는 중세 시대의 방패를 비주얼 요소로 사용했는데 이것을 본 제 딸이 너무 재미있어 하는 것을 보고 '성공했구나' 하는 생각이 들었지요. 방패 위에 선물 상자! 여러분의 선물을 안전하게 배달해 드리겠다는 뜻이지요. 이것은 폭발음을 내며 터져 나오는 폭소를 만들지는 못하지만 생각할수록 가벼운 미소를 짓게 합니다. 디자인에서 유머의 가장 큰 역할은 역시 오래 기억된다는 데 있을 것입니다. 즐거운 이야기는 오래도록 간직하고 싶으니까요.

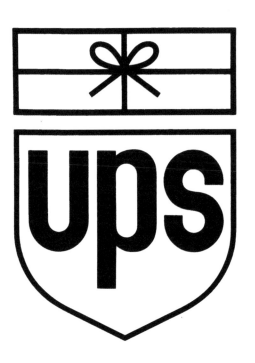

UPS 로고

UPS 로고 작업 중인 폴 랜드

ERIC GILL
GILL: TYPOGRAPHY
ERIC GILL

An essay
on
typography

An essay
on
typography

2nd edition

2nd edition

SHEED
&
WARD

AN ESSAY ON TYPOGRAPHY by Eric Gill, comprises a Composition of Time & Place (p. 3) and chapters as follows: on Lettering (p. 25), on Typography (p. 61), on Punch cutting (p. 77), on Paper & Ink (p. 83), on the Compositor's 'Stick', here called 'the Procrustean Bed' (p. 90), on the Instrument (p. 97) and a final chapter on the Book (p. 105).

¶ The full force of this abnormality is not apparent to the majority; perhaps no more than ten people in England see it. This state of affairs, though now deliberately fostered and definitely stated in many places, has been very gradually arrived at—It is only recently that it has arrived at any sort of completeness; but it is now almost complete and has come to be regarded as in no way contrary to nature and actually to be a normal state of affairs.

¶ This is not the place to demonstrate the steps by which the world has come to such views & to such a condition, nor to discuss the ethical causes and consequences. It is sufficient for our purpose to describe the world of England in 1931, & it is necessary to do that in order that we may see what kind of world it is in which the thing called Typography now exists.

¶ We are concerned with Typography in England; it may be that the conditions are much the same in France, Germany and America, but we have no means of being certain of this. Moreover there are differences of language and even of lettering which make it necessary to restrict the circle in order to avoid confusion. ¶ What sort of a place, then, is England? It should now be possible to describe

↑ 에릭 길의 저서 『타이포그래피에 대한 수필An Essay on Typography』의 표지
↓ 『타이포그래피에 대한 수필』의 본문 페이지

**그래픽 디자인을 공부하는 학생들에게 권하고 싶은 책이 있다면 말씀해
주시지요.**

PR 1931년에 나온 에릭 길Eric Gill의『타이포그래피에 대한 수필
An Essay on Typography 』을 추천하고 싶습니다. 이 책은
타이포그래피의 이론과 실제에 대한 설명보다는, 작품의 질이 주요
관심사인 예술가에게 보내는 도덕적인 메시지를 많이 담고 있습니다.
따라서 실질적인 것에 주로 관심을 갖는 커머셜 디자이너들보다는
학구적인 디자이너와 디자인을 공부하는 학생들이 꼭 읽어야 할
책입니다. 에릭 길은 이 책에서 기술적인 용어나 현학적인 문장은 가급적
피하면서 점잖게 기술하고 있지만, 우리는 그의 재치 있는 유머 감각을
여러 곳에서 발견하게 됩니다. 특히 그는 타이포그래피의 예술,
타입 디자인, 페이지 메이크업, 색채와 잉크, 종이, 제본, 출판,
타이포그래피의 역사와 진화에 대해서도 명쾌하게 설명하고 있습니다.
저는 이 책을 읽을 때 이렇게 작은 책이 어떻게 이렇게 많은 내용을 담고
있는지 궁금했습니다. 저자가 이 책을 쓴 궁극적인 목표는, 진지한
예술가는 수단보다는 형태와 내용, 사람과 기계 간의 조화에 관심을
가져야 한다는 메세지의 전달에 있습니다. 또한 에릭 길은 예술가의
관심은 기계보다는 작업 자체에 있어야 한다고 역설했습니다. 이 책은
컴퓨터에 현혹되어 버렸거나 기계를 마술과도 같다고 여기는 사람들에게
더욱 유용할 것입니다.

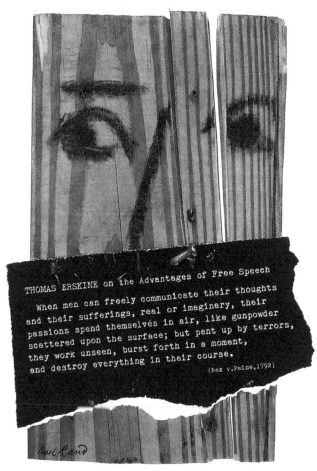

THOMAS ERSKINE on the Advantages of Free Speech

When men can freely communicate their thoughts
and their sufferings, real or imaginary, their
passions spend themselves in air, like gunpowder
scattered upon the surface; but pent up by terrors,
they work unseen, burst forth in a moment,
and destroy everything in their course.

(Rex v.Paine,1792)

Great Ideas of Western Man...(one of a series) CONTAINER CORPORATION OF AMERICA

컨테이너Container 회사 광고, 1946

Oh
I know
such
a
lot
of
things,
but
as
I
grow
I know
I'll
know
much
more.

어린이 책 『나는 아는 게 많아I Know a Lot of Things』를 위한 일러스트레이션, 1956

팁톤TIPTON 사 트레이드마크, 1980

『20세기 미술20th Century Art: Arensberg Collection』 카탈로그 표지, 1956

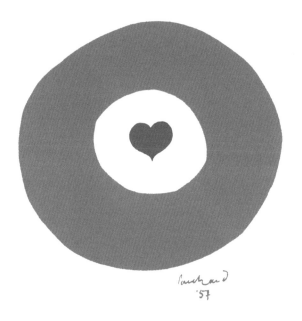

어린이 책 『스파클 앤드 스핀Sparkle and Spin』 일러스트레이션, 1957

선생님께서는 일러스트레이션, 광고 디자인, 편집 디자인, 기업 디자인 등 많은 디자인 분야의 일을 하셨는데 그 중에서 어떤 디자인에 가장 주력하셨다고 생각하십니까?

PR 글쎄요. 어떻게 들릴지 모르지만, 저는 어느 한 분야에 주력한 적은 없다고 생각합니다. 단지, 그 시대가 요구하는 디자인 분야에 보다 많은 일을 했습니다. 1930년대는 잡지를 위한 일러스트레이션에 주력했고 1940년대는 광고 디자인에 그리고 1950년대부터는 기업을 위한 디자인 일을 많이 했습니다. 그러나 제가 어떤 디자인 분야의 일을 하건 저의 궁극적인 목적은 예술성을 갖는 디자인의 생산에 있었습니다. 따라서 저는 어느 한 분야를 위한 전문가는 아니라고 생각합니다. 모든 분야의 영원한 아마추어라고나 할까요. 이 말이 평생을 그래픽 디자인과 교육에 종사해 온 저와 그리고 고집스러운 제 성격과는 전혀 맞지 않는다고 말할지 모릅니다. 그러나 저는 항상 아마추어의 눈으로 세상을 보고 새로운 것에 대한 도전으로 일관하며 생활했습니다.

폴 랜드가 작업한 로고들

**기업을 위한 로고 디자인을 많이 하셨는데 로고 디자인에 대한 선생님의
철학을 듣고 싶습니다.**

PR 로고 디자인을 위한 아이디어는 가능하다면 로고가 상징하는
 이름으로부터 나와야 한다고 생각했습니다. 그리고 로고를 위한
 아이디어는 시각적인 것을 만들 수 있는 것이라야 합니다. 그리고
 디자인된 로고는 목적에 합치될 뿐만 아니라 인식하기 쉽고 사용하기
 편해야 합니다. 사람들의 주의을 끌고 참여의 즐거움과 발견의 기쁨을
 주는 특별한 것이어야 합니다. 끝없는 정련과 경험의 산물인 로고
 디자인은 궁극적으로 로고가 상징하는 회사의 성실성의 반영이기도
 합니다. 그 효능은 대개 "얼마나 자주 그리고 어떻게 잘 이용되는가"
 하는 것에 달려 있습니다. 또한 로고는 그것이 상징하려는 실체의
 성질로부터 그 의미를 찾아야 합니다. 로고보다는 그것이 나타내는
 대상이 그리고 로고가 어떤 모습인가보다는 그것이 무엇을 표현하는가가
 중요하다는 말입니다. 무엇이든 로고의 주제는 될 수 있습니다. 또한
 서명이나 깃발과 같이 여러 가지 형태로 표현될 수 있습니다. 예를 들어
 프랑스 국기와 사우디아라비아의 국기는 각각 미학적 매력이 있는
 상징입니다. 프랑스 국기는 순전히 지리학적인 상징인 반면
 사우디아라비아의 국기는 효과적인 두 개의 상반된 시각 컨셉트를
 가지고 있습니다. 그것은 아라비아 글자와 우아한 칼 모양의 조화로
 이루어져 있지요. 그러나 두 국기는 미학적 측면에서 모두
 매력적입니다. 거리의 표지판도 일종의 로고입니다. 저는 표지판이 없는
 낯선 거리를 헤맬 때의 당혹스러웠던 경험을 기억합니다. 하나의
 사인으로서 아름답건 추하건, 혹은 세리프 서체로 만들어져 있건
 산세리프 서체로 되어 있건 거리를 나타내는 이름 자체가 중요하다는
 말입니다. 따라서 실체에 대한 정체성을 갖는다는 것은 로고와 거리
 사인에 공통의 것으로 적용되는 중요한 요소입니다.

폴 랜드가 작업한 로고들

의미심장한 지적입니다만, 한 기업의 이미지는 로고 디자인에 크게 좌우되지 않습니까? 기업의 로고 디자인을 맡게 되면 디자이너는 그에 대한 중압감을 많이 받게 되는데 말이죠.

PR 물론 그렇지만 로고 자체만으로 모든 것을 설명할 수는 없다는 사실을 명심해야 합니다. 제품과 서비스 그리고 회사의 이미지가 로고의 진정한 의미를 만듭니다. 1등 회사의 로고는 1등으로 여겨지고, 2등 회사의 로고는 결국 2등으로 인식됩니다. 사랑하는 사람은 무엇이든지 좋아 보이는 것과 같은 이치입니다. 대중의 인식이 적절한 단계에 이르기도 전에 로고가 선도적 역할을 하리라고 믿는 것은 대단히 어리석은 짓입니다. 사람들에게 친숙해지고 나서야 로고는 제 기능을 하게 됩니다. 제품이나 서비스가 효율적이냐 비효율적이냐, 적당한가 적당치 않은가가 판가름난 다음에야 비로소 로고는 진정으로 대표성을 갖게 된다는 말입니다. 오래된 로고의 디자인이나 색채가 바뀌면 원래 것에 익숙해져 있던 사람들은 일종의 충격을 받습니다. 반면 참신한 로고가 부적처럼 기존의 사업을 자동으로 변화시킬 것이라는 믿음도 적지 않습니다. 새로 디자인된 로고가 새롭고 진전된 개념을 시사할 수 있더라도 회사가 그러한 새로운 요구들을 충족시키지 않으면 로고가 할 수 있는 일은 제한적이고 일시적입니다. 미적으로 이상한 로고나 기능적으로 적절치 못한 로고는 새로 디자인될 필요가 있지요. 그러나 로고 디자인을 너무 자주 바꾸는 것은 위험합니다. 그것은 스스로는 바뀌지 않으면서 외형만 새롭게 함으로써 현재나 과거와 결별하고 싶어하는 사람들이나 혹은 최고 경영자만을 만족시키기 위한 것에 지나지 않습니다. 한편으로는 향수적이고, 미신적이거나 때로는 새로운 것에 대한 무조건적 거부감 때문에 로고를 참신하게 바꾸려는 제안에 반대하는 사람들도 있지요. 우리는 실체의 변화 없이 치장으로서 재디자인되는 로고도 경계해야 하지만 실체의 변화에 따라가지 못하는 헌 로고에 대한 집착도 버려야 할 것입니다.

MORNINGSTAR

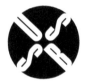

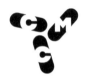

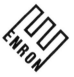

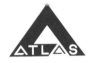

폴 랜드가 작업한 로고들

회사나 제품을 위한 로고를 디자인할 때 고려할 사항은 무엇입니까?

PR 의사 전달로 운영되는 사업에서 '이미지'가 왕이라면 이미지의 정수인 '로고'는 왕관의 보석일 것입니다. 궁극적으로 로고 디자인의 유일한 명령 지침은 명확하게 차별되고 기억하기 쉬워야 한다는 것입니다. 이상적으로 말하자면 로고는 그것이 상징하는 비즈니스를 암시하고 설명해야 하겠지만 사실은 그럴 수도 없으며 그럴 필요도 없습니다. 예를 들어 IBM 심볼에는 컴퓨터를 암시하는 것은 아무것도 없습니다. IBM이라는 글자밖에 보이지 않지요. 거대한 컴퓨터 회사의 머릿글자가 줄무늬를 갖게 되자 사람들은 줄무늬가 컴퓨터를 연상시킨다고 말하고 있습니다. 그러나 이 로고를 디자인할 때 그런 의도는 전혀 없었습니다. 텔레비전을 전혀 암시하지 않은 ABC 방송국 심볼도 마찬가지입니다. 예를 들어 제가 한 작업은 아니지만 메르세데스 벤츠를 위한 심볼 디자인은 자동차와 전혀 상관이 없습니다. 디자인이 훌륭해서가 아니라 훌륭한 제품을 나타내고 있기 때문에 훌륭한 심볼입니다. 우리가 바카디 Bacardi 를 즐겨 마시고는 있지만 바카디 럼 Bacardi Rum 을 상징하는 박쥐가 진실성을 상징한다는 것을 아는 사람들은 많지 않습니다. 라코스떼 스포츠웨어는 악어와 무관하지만 이 작고 푸른 파충류는 기억하기 쉬운 심볼입니다. 롤스로이스 엠블렘이 뛰어나다고 생각하는 것도 사실은 디자인이 아니라 그 디자인이 나타내는 자동차의 최고급 품질 때문입니다. 이 같은 예는 너무나 많습니다. 생각해 보십시오. 조지 워싱톤 대통령의 사인은 글씨가 아름답기 때문이 아니라 워싱톤이 남긴 것이기 때문에 눈에 띄는 것입니다. 수표가 부도가 나서 돌아오지 않는다면 수표에 아무렇게나 서명한다고 해서 누가 상관하겠습니까?

↑ 위조방지를 위해 줄무늬가 인쇄된 문서에 남긴 사인의 형태
↓ IBM 로고 시안들

선생님께서 디자인하신 IBM 로고가 IBM 회사의 스타일에 많은 영향을 끼쳤다고 보십니까?

PR 글쎄요. 제가 갖는 IBM 로고 디자인에 대한 자부심이 있다면, 그것은 단지 제가 당시 줄무늬로 된 IBM 로고를 만들 때는 그런 스타일의 로고는 없었다는 것과 이제 이 줄무늬 로고가 IBM의 상징이 되었다는 것입니다. 줄무늬는 각기 다른 계층과 문화권의 사람들에게 호소력을 갖습니다. 줄무늬는 로마네스크의 건축 양식, 아프리카의 장식, 페르시아의 패션 그리고 성조기 등의 흥미로운 이미지를 연상시킵니다. 따라서 줄무늬는 영원히 IBM의 이미지와 연관될 것입니다. 사실 IBM 로고를 위한 줄무늬는 컴퓨터 혹은 기술적인 속도를 상징하려는 의도로 만들어진 것은 아닙니다. 단지 옛날부터 사용되었던 로고는 I, B, M, 세 철자의 글자폭이 서로 달라서 시각적으로 편안한 느낌을 주지 못했습니다. 그래서 일종의 착시Illusion 효과를 기대하고 줄무늬를 적용한 것이지요. 그리고 또 다른 이유가 있다면 그것은 '권위 혹은 신뢰'를 나타내기 위해서였습니다. 옛날 서류들을 보면 사인하는 곳에 위조 방지를 위한 줄무늬가 인쇄되어 있는데, 그것이 꽤 권위가 있고 품위 있어 보였습니다. 이제 IBM의 줄무늬는 IBM의 품질을 나타내는 상징이 되었다고 생각합니다. 사실 IBM이라는 CI 디자인의 성공에는 로고를 디자인한 저보다도 IBM 회장이었던 토마스 왓슨 2세Tomas J. Watson Jr.의 역할이 가장 컸다고 생각합니다. 그 분의 디자인에 대한 이해와 통찰력은 참으로 대단한 것이었습니다. 왓슨 회장이야말로 제퍼슨이 말한 "모든 사람은 똑같이 만들어졌다"라는 말을 정면으로 뒤집기에 충분한 사람이었습니다. 그 분은 부자였고, 키 크고, 잘생겼고 현명하기까지 했으니까요. 나이도 저와 동갑이라서 그런지 디자인에 관한 한 상반되는 견해는 거의 없었습니다.

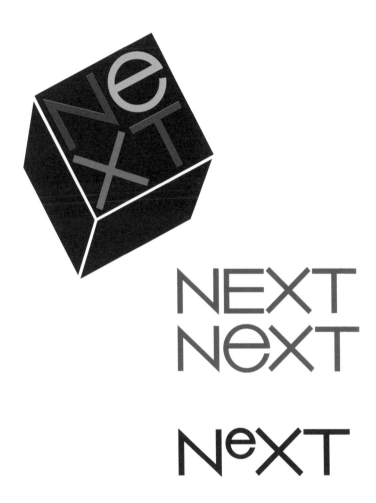

↑ NeXT 컴퓨터 트레이드마크, 1986
↓ NeXT 컴퓨터 로고 시안, 1986

말씀하신대로 선생님께서는 1956년에 IBM 로고를 재디자인하시고 1960년에 줄무늬 IBM 로고를 성공적으로 디자인하셨습니다. 그 후 1986년 다시 컴퓨터 회사인 NeXT 컴퓨터을 위한 로고 디자인을 하셨는데 NeXT 컴퓨터의 로고 디자인 컨셉트에 대해서 설명해 주십시오.

PR 아시다시피 NeXT 컴퓨터는 지금은 매킨토시로 유명한 애플 컴퓨터의 스티브 잡스Steve Jobs가 창업한 회사였습니다. 지금까지 나온 퍼스널 컴퓨터 중 인터페이스 디자인이 가장 잘 되었다고 평가를 받았던 컴퓨터였지요. 저는 디자인을 의뢰받자마자 NeXT 컴퓨터의 로고 디자인의 기초가 될 타입페이스를 찾아 보았습니다. 처음 찾은 것이 1725년 윌리엄 케슬론William Caslon이 디자인한 케슬론Caslon 서체였습니다. 이 서체는 우아하고 믿음직한 성격을 가졌기 때문에 선정했습니다. 또 하나는 1929년 카산드르A. M. Cassandre가 디자인한 비퍼Bifur 서체로서, 이 서체는 일반적이지는 않지만 기술의 진보를 시각적으로 보여 줄 수 있다는 장점을 가지고 있었습니다. 그리고 이 서체는 최종적으로 저의 NeXT 로고에 응용되었습니다. 제가 NEXT라고 만들지 않고 NeXT라고 디자인한 이유는 'NEXT'는 'EXIT'와 시각적으로 유사해서 잘못하면 안 좋은 이미지를 유발시킬 수 있다는 우려 때문이었습니다. 또한 소문자 e는 education, excellence, expertise, exceptional, excitement, $e=mc^2$ 등 좋은 뜻을 내포한다고 생각했지요. 물론 소문자 e를 사용하더라도 가독성에는 전혀 지장이 없다는 것을 알고 있었습니다. 그리고 로고는 키 하나를 연상시키는 3차원의 형태를 이용했습니다. 한 줄로 쓰지 않고 두 줄로 만들었는데 그 이유는 이미 LO/VE 의 두 줄 로고에 사용자들이 충분히 익숙해져 있다고 판단을 했기 때문입니다.

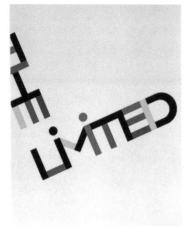

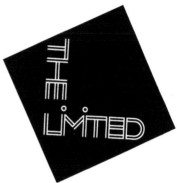

To design a logo that symbolizes a business like THE LIMITED is an engrossing problem. It is also a baffling one. The name itself is ambiguous. What does limited mean – restricted, confined, within limits? Or does it mean exclusive? Is it a legal designation? Is it an adjective, a noun? Preceded by the definite article, the one senses incompleteness: THE LIMITED, what? According to Fowler's 'Modern English Usage', the word is also often misused to mean, small, few, meager, or rare.

The Problem of Readability:
Not only is the meaning of the word puzzling, but the very configuration, irrespective of letter style, is equally difficult to deal with. Unlike the word CHANEL, for example, which begins with a circle, a square, and a triangle – three clearly differentiated shapes –LIMITED begins with an L, an I, and an M. Such letters coming together present complex spacing and reading problems – in caps or lowercase. Furthermore, coming as it does at the end of the word, the D acts as a misplaced focal point and loses its effectiveness as a terminating element.

THE LIMI TED

더 리미티드The Limited 사 트레이드마크, 1988

선생님께서 디자인하신 많은 로고 디자인 중 가장 어려웠던 프로젝트는 어떤 것이었나요?

PR 아마 의류 체인 업체인 더 리미티드The Limited를 위한 로고 작업이었을 것입니다. 이 프로젝트는 한편으로는 재미도 있었지만 대단히 당혹스러운 과제였지요. 왜냐하면 이름부터가 모호했으니까요. 영어의 'Limited'라는 말은 아시다시피 '제한된, 구속된'이란 의미를 가진 단어입니다. 저는 처음에는 "왜 이런 이름을 지었을까? 배타적이란 뜻일까? 법적 용어인가? 혹은 형용사인가 명사인가"하는 혼란에 빠졌습니다. 거기에다가 정관사 the까지 붙어서 불완전한 느낌마저 가지고 있었지요. 따라서 단어의 의미가 모호할 뿐만 아니라 글자 형태도 로고화시키기에 매우 까다로운 프로젝트였습니다. 예를 들어 명확하게 구별되는 원, 사각형, 삼각형 꼴을 가진 CHANEL이란 단어와는 달리 LIMITED는 까다로운 자간 간격과 가독성에 문제를 가진 글자의 조합이었지요. 대부분의 영어 단어가 그렇듯이 단어 끝에 붙는 D는 초점을 흐리게 하고 로고가 끝났는지 여부도 부정확하게 만듭니다. 그래서 저는 THE의 H와 E의 수직선을 축약해서 공통으로 사용하고 LIMITED 중에 있는 두 개의 I는 소문자 i로 사용해서 가독성을 높였습니다. 그리고 이 사이에 끼어 있는 M은 마치 서로 손을 맞잡은 두 사람의 형상으로 디자인했지요. 그리고 로고가 길어져서 지루해지는 느낌을 막기 위해 THE와 LIMITED는 서로 수직으로 교차하도록 배열했습니다. 결과는 매우 성공적이었습니다.

아이|Eye, 1981

빅터 마골린Victor Magolin이 선생님의 책 『디자인, 형태 그리고 혼돈』에 대한 서평에서, 선생님께서는 사회적인 문제와 유행에 관심이 없는 그래픽 디자이너라고 평했는데 이런 비평을 어떻게 생각하시는지요?

PR 저는 디자인 경험이 풍부한 디자이너들의 말은 경청하는 반면 이론이나 비평만을 하는 학자들의 서평은 거의 무시하는 편입니다. 왜 디자이너가 반드시 사회적인 이슈와 유행에 관심을 가져야 한다는 것인지 이해가 가지 않습니다. 말씀드린 대로 우리 디자이너들이 가져야 할 관심은 유행이라기보다는 '모더니티Modernity'의 개념입니다. 저는 미국 디자인 대학의 수업이 사회와 정치에 대해서 너무 지나친 관심을 가지고 있다고 생각합니다. 제가 예일 대학을 그만둔 이유도, 사실은 디자인 교육이 너무 정치적으로 변하고 있었기 때문이었습니다. 디자이너는 디자인의 문제들, 즉 형태, 내용, 균형 그리고 색상, 상태, 크기와 같은 것들을 통해서 사회에 자신의 주장을 보여 주면 되는 것입니다.

그토록 오랫동안 디자이너로서 일하시고 성공하신 비결이 있다면 말씀해 주시지요?

PR 저의 인생 좌우명이랄까 직업관이랄까, 그것은 "간단하게 생각하자. 그리고 정직하자"였습니다. 그리고 하나를 더 말한다면 "디자인을 즐기자"였습니다.

비|Bee, 1981

선생님께서는 디자인 비즈니스에서도 가장 성공하신 디자이너로 평가받고 있는데, 실패하신 기억은 없으십니까?

PR　물론, 많이 있습니다. IBM을 처음 디자인 했을 때 IBM 직원들의 첫 반응은 "죄수복 같다"였습니다. 웨스팅하우스 마크가 나왔을 때는 사람들이 전당포 간판 같다고 하더군요. 그러나 이제 그런 말을 하는 사람들은 찾아보기 힘듭니다. 저의 디자인이 사용자들에게 친숙하게 느껴지기까지는 절대적인 시간이 필요했지요. 제가 디자인 비즈니스를 하면서 가장 당황스러웠던 경험을 들려드릴까요? 포드 자동차 트레이드마크 디자인을 의뢰받았을 때 당시 사용하고 있는 포드 마크와는 많이 차별되는 모던한 디자인을 해서 보여 주었습니다. 관계자들이나 젊은 직원들의 반응은 대체로 좋았습니다. 그런데 정작 포드 회장의 반응이 시큰둥했습니다. 그의 말인즉, "지금 사용하고 있는 마크가 낡았다고는 생각하지 않는다"였지요. 저는 그 말을 듣고 바로 그 일을 포기했습니다. 최고 경영자의 디자인 마인드가 얼마나 중요한가를 보여 준 좋은 예라고 하겠습니다.

죄송한 질문입니다만 선생님께서는 디자인비를 어떻게 산정하셨습니까?

PR　저는 받을 만큼 받았지요. 어떤 작업은 한 시간 만에 끝나기도 하지만 어떤 일은 일 년이 걸릴 때도 있습니다. 그러나 작업에 걸린 시간으로 디자인비를 산정하지는 않았습니다. 완성된 디자인을 보고 값어치를 판단해서 청구했습니다. 쉽게 말해서 제 명성만큼 받았다고 하면 되겠네요. NeXT 컴퓨터 로고 디자인은 U$ 100,000를 받았습니다. 그리고 P&G의 새로운 로고를 했을 때는 그 두 배쯤 청구해야겠다고 생각했습니다.

엠M, 1981

선생님께서는 예일 대학에서 35년 동안이나 디자인을 가르치셨는데 선생님의 디자인 교육 철학을 듣고 싶습니다.

PR 우선 옛날 얘기를 해야 할 것 같습니다. 아주 오래된 얘기입니다만, 제가 디자이너가 되기 위해 학교를 찾았을 때 저는 미술학교의 교육 프로그램이나 선생님들에게 많이 실망했습니다. 그래서 제 스스로 어렵게 디자인을 배워야만 했지요. 이런 이유에서 저는 항상 디자인 교육의 중요성을 생각하고 있었고 바쁜 디자이너 생활 속에서도 학교 교육에 힘써 왔던 것입니다. 1950년대 중반의 예일 대학교는 유럽에서 이민 온 선생님들이 디자인 교육을 위한 프로그램을 만들고 있었습니다. 특히 건축가 루이스 칸Louis Kahn이 초빙한 바우하우스 출신 요제프 앨버르스Josef Albers 선생님은 다학제간 연구를 강조하면서 그래픽 디자인을 전공하는 모든 학생들에게 사진, 판화, 타이포그래피, 인쇄 그리고 회화를 꼭 이수하게 했습니다. 물론 그 분의 전공과목인 색채학도 필수과목이었습니다. 그후에 알빈 아이젠만Alvin Eisenman이 학교에 합류하게 되었는데 그는 당시에 가장 활발하게 디자인 활동을 하던 디자이너들을 예일 대학으로 불러들였습니다. 저도 그분이 초빙하여 1956년에 예일 대학에서 강의를 시작하게 되었습니다. 그 당시에 저와 함께 강의를 한 분들을 말씀드리자면, 레스터 빌 Lester Beall, 레오 리오니Leo Lionni, 알렉세이 브로도비치 Alexey Brodovich, 워커 에반스Walker Evans, 브래드버리 톰슨 Bradbury Thompson, 허버트 매터Herbert Matter, 알빈 러스티그 Alvin Lustig 그리고 스위스에서 초빙교수로 온 아르민 호프만 Armin Hofmann 선생 등이었는데 이 분들은 20세기를 빛낸 예술가라고 할 수 있지요.

저는 처음 강의를 맡았을 때는 사회에서 제가 하던 실제적인 프로젝트를 학생들에게 보여 주고 과제 또한 패키지 디자인, 어린이 책 디자인 등 아주 커머셜한 프로젝트를 주었습니다. 그러나 강단에 선 지 한 10년쯤

예일 대학교 '시각 의미론' 과제, 1981

되자 이게 아니라는 생각이 들었습니다. 학생들에게는 실제적이고
직업적인 교육보다는 원리와 의미가 강조되는 디자인 교육이 필요하다는
생각이 들었는데 제게 이런 영향을 준 사람은 르 코르뷔지에, 요제프
뮐러 브로크만Josef Müller Brockmann 그리고 저의 동료 선생이었던
아르민 호프만이었습니다. 특히 아르민 호프만 교수와는 매년 여름방학
때 스위스의 브리사고Brissago에서 디자인 워크숍을 열었습니다. 이
워크숍에서는 디자인 도구로 종이와 연필 그리고 간단한 물감만을 주고
기계와 컴퓨터는 일체 사용하지 못하게 했습니다. 그리고 일 주일씩
번갈아가며 학생들을 개인지도했지요. 마치 장인 교육 같은 기분이
들기도 했지만 저는 지금도 디자인은 그렇게 가르쳐야 한다고 생각하고
있습니다.

**선생님이 저술한 책을 보면 미학에 대해서 많은 관심과 연구를 하셨다는
생각이 듭니다. 디자이너들은 이런 미학적인 학습을 어떻게 시작해야 할까요?**

PR 궁극적이며 일반적으로 인정된 형태의 미학을 이해하기 위해서는
보고 듣는 순간 인간의 주의 깊은 눈과 귀를 사로잡고 흥미와 즐거움을
주는 일 혹은 풍경 같은 꾸밈이 없는 것으로부터 출발해야 할 것입니다.
예를 들자면, 소방차들의 질주, 지면에 거대한 구멍을 뚫는 기계,
가파른 경사면을 오르는 파리, 곡예사를 보기 위해 모여든 구경꾼들 같은
것이지요. 공을 가지고 펼치는 아슬아슬한 곡예사의 묘기가 관중들에게
어떤 영향을 주느냐를 관찰하고 화초를 돌보는 아내의 즐거움을
발견하는 사람들에게서 인간이 찾아야 할 예술적 근원을 발견할 수
있습니다.

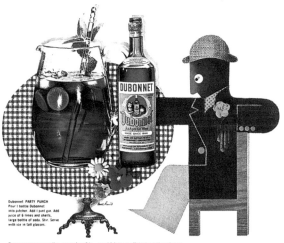

Dubonnet

made to order for summer!

Dubonnet PARTY PUNCH
Pour 1 bottle Dubonnet
into pitcher. Add 1 pint gin. Add
juice of 6 limes and shells,
large bottle of soda. Stir. Serve
with ice in tall glasses.

For your summer parties, remember this...no drink turns off the heat like a frosty
Dubonnet cooler. Dubonnet is so mild, it always treats you like the gentleman you are!
It's the nicest way known to make an occasion out of a meal. Try Dubonnet tonight!

For free recipe book (in states where legal) write Dept. B, Dubonnet Corp., Phila., Pa.
Dubonnet Aperitif Wine, Product of U.S.A. © 1954 Dubonnet Corp., Phila., Pa.

MERRY WIDOW
One-half Dubonnet.
One-half dry vermouth.
Stir with ice. Strain.
Add twist of lemon peel.

Dubonnet LIME RICKEY
1½ jiggers of Dubonnet.
Juice of half a lime,
with shell. Add ice
cubes, soda and stir.

Dubonnet COCKTAIL
One-half Dubonnet.
One-half gin. Stir
with ice. Strain.
Add twist of lemon peel.

DUBONNET ON-THE-ROCKS
Pour over ice cubes.
Add twist of lemon peel.

Dubonnet and soda
jigger of Dubonnet
juice of ¼ lemon
add ice cubes
fill with soda and stir.

Dubonnet STRAIGHT
Serve well chilled,
no ice. Add twist of
lemon peel.

뒤보네Dubonnet 회사를 위한 잡지 광고, 1954

선생님의 저술에 사용된 그림들은 대부분 선생님의 디자인을 사용하셨는데, 특별한 이유가 있으신지요?

PR 예술가 자신의 작품을 보여 주어야만 예술과 디자인에 대한 그의 말들이 실증적으로 설명될 수 있다고 믿었기 때문입니다. 그래야만 저자가 말하고자 하는 것이 경험적인 가치에 근거한 것인지 아니면 단지 이론적인 것에 그치는 것인지를 독자들이 쉽게 판단할 수 있을 테니까요.

아직도 그림을 그리시나요?

PR 그렇습니다. 저는 세 살 때부터 항상 그림을 그렸습니다. 그때는 1차 세계대전 때였습니다. 모든 것이 어려웠던 시절이라, 저는 의자를 그림 그리는 책상이라고 생각하고 그 위에 종이를 놓고 그렸습니다. 바닥에 무릎을 꿇고 앉아 잡지에 나온 군인들을 그렸지요. 저는 사람 그리기를 좋아해서 비가 올 때도 비를 맞으면서 몇 시간을 지나가는 사람들을 그리곤 했습니다. 지금도 제 작업실엔 항상 이젤이 펼쳐져 있지요. 저는 특별히 가르쳐 주는 사람 없이 미술과 디자인을 스스로 공부했습니다. 다시 말하지만, 회화와 광고 디자인은 다른 분야가 아닙니다. 같은 종류의 일이지요. 종류가 다른 새라고나 할까요? 그렇지만 둘 다 새는 새지요.

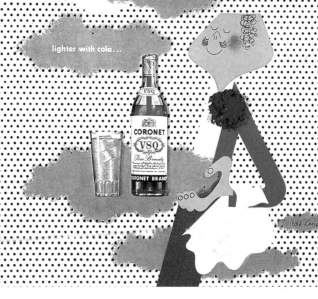

크레스타 블란카Cresta Blanca 와인을 위한 잡지 광고, 1946

선생님께서 디자인하셨던 작품 중에서 가장 마음에 드시는 것은 어떤 것인가요?

PR　글쎄요. 이런 말이 있습니다. "아무 말이 없어서 바보로 보이는 것이 말을 해서 남들의 모든 의심을 없애는 것보다 훨씬 좋다." 사실 자신이 만든 모든 작품은 다 자식 같아서 무엇이 좋고 무엇이 나쁘다는 말을 하기는 대단히 어렵지요. 꼭 하나를 들라고 하면 제가 그리고 만든 '어린이 책 시리즈'라고 말씀 드리겠습니다. 왜냐하면 이 책을 디자인할 때 느꼈던 어린이 같은 순수함, 정직함, 자연스러움 그리고 놀이적인 요소는 저에게 늘 "디자인이란 즐거운 것이다"라는 것을 가르쳐 주었기 때문입니다.

한국의 그래픽 디자인을 어떻게 생각하시는지요?

PR　죄송합니다. 한국 학생들은 많이 가르쳐 보았지만 한국의 디자인은 생전에 접할 기회가 없었습니다. 스위스 브리사고에서 여름 디자인 학교를 운영할 때 만났던 한국 학생들의 디자인 감각과 능력은 매우 우수했습니다. 일본에서는 몇 년 전까지 정기적으로 가서 세미나를 하곤 했습니다. 특히 가메쿠라 유사쿠龜倉雄策와는 연배도 비슷하고 해서 아주 친하게 지내고 있습니다. 그가 언젠가 말하더군요. 저와 허버트 바이어Herbert Bayer가 일본의 그래픽 디자인에 가장 많은 영향을 끼친 사람이라고요. 그는 저를 독일의 구성 능력과 프랑스의 자유 정신 그리고 폴란드의 장인 정신을 모두 지닌 디자이너라고 칭찬해 주었습니다.

The　End

어린이 책 『리틀 1 Little 1』의 마지막 페이지를 위한 일러스트레이션, 1962

선생님의 본명은 페레츠 포젠바움Peretz Posenbaum이었다고 들었습니다. 어떻게 해서 폴 랜드Paul Rand라는 이름을 사용하게 되셨는지요?

PR 디자인 비즈니스를 할 때 유태계 이름을 그대로 사용하면 거부 반응을 보이는 사람들이 많았습니다. 그래서 미국식 이름을 만들어 사용하게 된 것입니다. 제 이름 'Paul Rand'를 풀어보면 이렇습니다. '경험하고exPerience, 분석하고anAlyze, 통합하고Unify, 해석하고transLate, 체계화하고oRganize, 요약하고abstrAct, 직관적으로 알고iNtuit, 디자인한다Design'라는 말이지요. 제 이름 자체가 디자인 과정이랄 수 있습니다.

마지막으로 선생님의 디자인에 영향을 끼친 분들을 소개해 주시지요.

PR 너무 많습니다. 알파벳 순으로 나열할 수 있을 만큼. 몇 명만 거론하자면 오토 아프케Otto Arpke, 뤼시앙 베른하르트 Lucian Bernhard, 알렉세이 브로도비치, 카산드르, 빌헬름 데프케Wilhelm Deffke, 하당크O. W. Hadank, 구스타프 옌센Gustav Jensen, 알프레드 말라우Alfred Mahlau, 한스 슐레거Hans Schleger, 발렌틴 지타라Valentin Zietara 등이죠. 이 분들은 유럽의 현대 디자인을 기초한 분들입니다.

디자인 말고 다른 일을 하신다면 무엇을 하고 싶으신지요?

PR 시를 쓰고 싶습니다. 저는 다음 세상에서는 시인이고 싶습니다.

작가 탐색

monograph

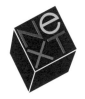

… 정말로 좋은 디자인이란
세월이 흘러도 결코 늙지 않는다고
생각합니다 …

Paul Rand. 1914.8.15 - 1996.11.26

디자이너 되기

폴 랜드(유태교 이름은 페레츠 포젠바움)는 1914년 8월 15일 미국 뉴욕 브루클린Brooklyn에 있는 브라운즈빌Brownsville에서 가난하지만 엄격한 유태계 가정의 쌍둥이 형제 중 한 사람으로 태어났다. 폴 랜드의 청소년기는 미국이 경제 공황에 시달리고 있던 시절이었고 그의 부모는 폴란드에서 미국으로 이민와 브루클린에서 조그만 식료품점을 운영하고 있었다. 종교적으로 매우 완고한 부모 밑에서 자란 폴 랜드는 어린 시절 특별히 미술 교육을 따로 받은 적도 없었다. 그러나 그의 미술적 재능은 아주 어려서부터 나타나기 시작했다. 그는 3살 때부터 식료품점에 걸려 있는 상품 포스터의 모델을 보고 스케치할 정도로 그림 그리기와 만화책 보기를 좋아했다. 특히, 조지 헤리맨George Herriman의 『크레이지 캣Krazy Kat』이나 프레데릭 오퍼Frederick Opper의 『해피 홀리건Happy Hooligan』같은 만화책은 그의 상상력을 길러주는 데 큰 역할을 했다고 알려진다. 예술에 대해서는 매우 보수적이고 전통적인 유태교 집안이었기 때문에 그의 부모들은 폴 랜드의 미술적 재능을 쉽게 인정하지 않았다. 그러나 후에 폴 랜드는 세계적인 그래픽 디자이너가 되었고 그의 쌍둥이 동생 필립 랜드 Philip Land는 재즈 연주자가 되었으니 그들의 예술적 재능과 감각은 타고났다고 보아야 할 것이다. 폴 랜드가 20세 되던 해 그의 쌍둥이 형제 필립 랜드는 교통사고로 죽었는데 이것은 폴 랜드에게 이혼과 함께 가장 큰 정신적 충격을 준 사건이 되었다.

폴 랜드의 미술적 재능은 초등학교에 가서도 계속 나타났다. 그는 학교의 환경미화나 행사에 필요한 미술 작업을 도맡아 할 정도로 손재주가 뛰어난 학생이었다. 당시 그가 그렸던 그림들은 리엔데커J.C. Lyendecker 나 노먼 록웰의 그림을 흉내낸 듯한 매우 사실적이고 재치 있는 것이었다. 그는 고등학교에 진학할 무렵부터 디자인에 관심을 갖기 시작했다. 단순

어린 시절의 폴 랜드, 1917

히 사실적인 묘사가 아닌 자신의 아이디어와 감성으로 만드는 창작물을 좋아했던 폴 랜드는 정식으로 디자인 공부를 하고 싶었다. 그의 아버지는 폴 랜드가 낮에 유태교 학교인 해렌Harren 고등학교에 가는 조건으로, 밤에 브루클린에 있는 프랫 인스티튜트Pratt Institute의 미술 학교에 다니는 것을 허락했다.

　　1932년 폴 랜드는 두 학교를 성공적으로 졸업할 수 있었지만, 프랫 인스티튜트에서 받은 그의 수업 내용은 그리 만족스러운 것이 아니었다. 당시의 모든 미술학교들이 그렇듯이 프랫의 디자인 교육도 정통적인 미술 교육의 형태를 크게 벗어나지 못하고 있었다. 폴 랜드는 20세기의 새로운 미술 운동을 전개한 실험적인 작가들, 마티스Matisse, 그리Gris 그리고 피카소의 작품들을 좋아했는데 프랫의 미술교육은 사실주의와 전통주의에 입각한 고전적인 것이 대부분이었다. 그가 존경하는 20세기의 실험적인 화가들을 이단시하는 정통적인 미술 교육에 폴 랜드는 불만이 많았다. 그는 후에 한 인터뷰에서 "나는 디자인에 관한 한 프랫 인스티튜트에서 아무것도 배운 것이 없습니다. 다만 독학을 했을 뿐이지요." 하고 술회 한 적이 있다. 그의 디자인 독학은 백화점이나 도매상에서 물건을 사다 파

는 그의 부모님 일을 돕는 과정에서도 계속되었다. 폴 랜드는 시간이 날 때마다 서점에 들러 영국에서 발행된 《커머셜 아트Commercial Art》나 독일의 광고전문지 《게브라우흐스그라픽Gebrauchsgrafik》 등에 게재된 유럽 작가들의 작품들을 감상했다. 이 때 책에서 본 페르낭 레제Fernand Leger, 리처드 린드너Richard Lindner, 아돌프 카산드르의 포스터, 라즐로 모홀리-나기Laszlo Moholy-Nagy 의 『새로운 시각The New Vision』, 르 코르뷔지에의 건축 이론, 얀 치홀트Jan Tschichold 의 『신 타이포그래피New Typography』 등은 그에게 많은 영감과 감명을 주었다. 또한 뉴욕 시립도서관은 그의 단골 자리가 있을 정도로 자주 가서 미술과 디자인 서적을 즐겨 본 장소였다. 그곳에서 폴 랜드는 입체파에 영향받은 광고 포스터를 보고 현대 그래픽 디자인의 주류를 익혔고 카산드르와 카우퍼McKnight Kauffer 같은 사람들의 추상적이며 상징적인 기법을 사용한 백화점, 철도, 선박 회사를 위한 포스터 디자인을 보고 기능성과 직관과의 절묘한 만남에 감탄했다. 그리고 그는 《커머셜 아트》 잡지에 실린 바우하우스 조형교육에 관한 글을 읽고 독일의 바우하우스에 가서 디자인을 공부해야겠다고 결심했다. 그러나 어려운 가정 형편으로 뜻을 이루지 못하고 있을 때 나치 정권에 의해 바우하우스는 1933년에 문을 닫았다는 소식을 듣게 된다. 그래서 그는 바우하우스로의 유학을 포기하고 뉴욕 57번가에 있는 아트 스튜던츠 리그Art Student's League에 등록을 하였다. 여기에서 그는 베를린 다다 그룹의 멤버였던 게오르그 그로츠George Grosz 선생으로부터 드로잉을 배웠다. 그로츠 선생은 영어를 한 마디도 하지 못했는데 폴 랜드는 후에 "나는 그분으로부터 드로잉뿐 아니라 비주얼 커뮤니케이션을 배웠다고 할 수 있습니다. 왜냐하면 그는 영어를 한 마디도 할 수 없었기 때문에 우리는 의사 소통을 위해 시각 언어를 사용할 수밖에 없었지요"라고 말한다. 그 때 그로츠 선생으로부터 사사받은 폴 랜드의 드로잉 실력은 후에 그가 미국의 대표적인 그래픽 디자이너

가 되는 데 밑거름이 되었다. 또한 폴 랜드는 이 수업을 통해서 추상예술에 있어서도 드로잉은 매우 중요한 요소라는 사실을 알게 되었다. 1934년 폴 랜드는 디자이너로서의 첫 번째 일을 대중교통협회Metro Associated Service에서 파트타임 일러스트레이터로 시작했다. 물론 창조적인 작업과는 거리가 먼, 상투적으로 만들어진 그림들을 따붙이는 단순한 일들이 대부분이었지만 처음으로 디자인을 해서 주당 10불을 벌게 되었다. 1935년에는 뉴욕 시내에 친구와 함께 작업실을 차리고 글라스 패키지 디자인 등의 일을 하게 되었다. 그러나 이런 일만으로 뉴욕에서 작업실을 유지하기는 쉬운 일이 아니었다. 더 좋은 디자인 일을 분주하게 찾던 폴 랜드는 《포춘Fortune》의 컬리그래피와 커버 디자인 등으로 유명한 타이포그래퍼 어빈 메츨Ervin Metzl의 도움으로 조지 스위처George Switzer 사에서 파트타임 일자리를 얻게 된다. 폴 랜드는 그곳에서 패키지 디자인에 관련된 일을 했다. 그때의 폴 랜드가 디자인한 패키지 작업은 아직 그의 개성이 모두 드러난 것은 아니었지만 소위 그의 그래픽 스타일 중의 하나인 '단순성'의 개념을 보여 준 정교하고 상상력이 풍부하며 깨끗한 것이었다. 스위처에서 능력을 인정 받은 폴 랜드는 1936년 남성의류 잡지《어패럴 아츠Apparel Arts》의 창간 특집호를 위한 객원 디자이너로 일을 하게 된다. 이 잡지는 시카고에 본부를 둔 에스콰이어 · 코로넷Esquire · Coronet이 운영하는 잡지였다. 정사진을 이용하지만 역동적인 레이아웃을 구사한《어패럴 아츠》를 위한 그의 표지 디자인은 여타 잡지의 스타일과는 무척 다른 것이었다. 당시의 잡지들은 만화기법을 사용해서 로맨틱한 분위기를 만들기 일쑤였고 라이프 잡지를 제외하고는 사진은 거의 사용하지 않았다. 그러나 폴 랜드는 사진을 이용해서 중절모자에 레인 코트를 입고 서 있는 중년을 등장시켰는가 하면 콜라주와 몽타주 기법을 사용한 과감한 사진 크로핑을 선보였다. 폴 랜드는 사진을 병치시키거나 자유롭게 자르는 등 전위적인 실험을 계속했는데 이러한 일련의 작업들은 잡

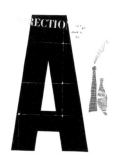

↖ 《어패럴 아츠》를 위한 디자인, 1936
↑ 《어패럴 아츠》의 표지, 1938
↗ 《디렉션》의 표지, 1936

지 편집자들에게도 많은 감명을 주었다. 얀 치홀트의 『신 타이포그래피』에 영향을 많이 받았던 폴 랜드는 장식으로서가 아닌 기능으로서의 타이포그래피와 비대칭적 레이아웃을 즐겨 사용하였다. 그는 평소에 공부한 디자인 이론을 항상 실제 작업에 응용하여 사용했는데 이것이 그가 저술한 모든 책의 비주얼에 자신의 작품을 사용할 수 있었던 이유이기도 했다.

탁월한 디자이너로서의 그의 능력은 그를 단번에 《에스콰이어 Esquire》 잡지의 정식 디자이너로 만들어 주었다. 다양한 재료를 사용하고 배열하는 그의 디자인 감각과 기술은 전통적인 방법만을 고집해 온 이 잡지에서는 찾아 볼 수 없었던 것이었다. 이러한 실험 정신과 시각적 능력을 인정받은 폴 랜드는 1937년, 그의 나이 23세 되던 해에 《에스콰이어》의 뉴욕 지사 아트디렉터로 임명된다. 다음 해인, 1938년 폴 랜드는 진보적 성향이 강하고 반파시즘을 표방하는 잡지 《디렉션Direction》으로부터 표지 디자인을 의뢰 받게 된다. 이 잡지의 발행인이자 편집장인 마거리트 해리스Marguerite Harris는 디자인비 대신에 폴 랜드가 좋아하는 르 코르뷔지에의 수채화 한점을 선물하면서 표지 디자인을 부탁했다. 이것이 인연이 되어 폴 랜드는 이 잡지의 표지 디자인을 7년간(1938-1945)이나

계속하게 된다. 폴 랜드는 이 잡지의 표지 디자인을 위해 피카소, 초현실주의 작가, 그리고 아방가르드 스타일을 표방하는 유럽의《베르브Verve》나《미노토르Minotaure》등을 보고 디자인 컨셉트를 구상하였다. 그는 당시를 회고하면서 "나는 이 잡지의 표지를 하면서 늘 테오 반 두스부르흐 Theo van Doesburg와 레제Léger, 그리고 피카소를 생각했습니다. 그리고 가장 미국적인 디자인을 찾으려 노력했으며 따라서 나의 경쟁상대는 노먼 록웰이 아니라 바우하우스였습니다" 라고 말했다. 그의《디렉션》을 위한 첫번째 표지 디자인은 나치의 체코 침략을 주제로 다루고 있다. 마치 크리스마스 선물 패키지에 사용되는 리본과도 흡사한 추상적인 십자형은 체코슬로바키아의 지도를 자르는 가위를 상징하고 있다. 이것은 메시지의 해석이 상황에 따라 얼마나 달라질 수 있는가를 보여 준 작품이었다. 디자인비를 받지 못할 정도로 어려운 경제 환경 속에서 폴 랜드는 제작 단가를 줄이기 위해서 직접 사진을 촬영하고 모든 타이포그래피를 손으로 작업하는 등 제작상의 어려움을 겪었다. 그러나 이것이 오히려 높은 디자인 퀄리티를 유지한 비결이 되기도 했다.

《에스콰이어》에서 3년을 보낸 폴 랜드는 광고대행사 윌리엄 와인트럽William Weintraub으로부터 광고 디자인에 관해서 전권을 위임 받는 조건으로 아트디렉터 자리를 제안 받고 흔쾌히 응했다. 당시에 미국 광고대행사에서 일하는 아트디렉터의 역할이란 카피라이터가 잡은 광고 기획과 문안에 알맞은 비주얼 처리를 하는 일이 보통이었지만 폴 랜드는 달랐다. 폴 랜드는 카피라이터 빌 번배치Bill Bernbach와 함께 대등한 권한을 가지고 한 팀이 되어 일했는데, 이들이 보여 준 환상적인 콤비 플레이는 지금까지도 광고대행사의 디자이너와 카피라이터의 관계를 정립하는 데 좋은 본보기로 기억되고 있다.

폴 랜드는 후에 디자인 비평가들로부터 "광고 디렉션에 있어서 폴 랜드가 이룩해 놓은 업적은 마치 세잔Paul Sezanne이 20세기 미술에 끼

영화 'No Way Out'을 위해 자신이 제작한 대형 광고판 앞에 선 폴 랜드, 1950

친 영향만큼이나 큰 것이었다"는 극찬을 받게 된다. 그는 광고 디자인에 있어서도 신 타이포그래피의 정신을 계승했다. 산세리프 서체를 즐겨 사용하고 비대칭적 레이아웃을 했으며, 아동화 같은 순진하지만 위트 있는 일러스트레이션을 주로 사용했다. 보통 아트디렉터의 일이란 러프 스케치를 조수 디자이너에게 넘겨 마무리 작업을 시키는 것이 관례였지만, 폴 랜드는 처음부터 끝까지 자신의 손으로 만들기를 원했다. 이때 윌리엄 와인트럽에서 일한 폴 랜드의 조수 디자이너 중 한 사람이 많은 그래픽 디자인의 저술을 남긴 앨런 헐버트Allen Hurlburt 였다.

폴 랜드는 13년 간(1941-1954)을 광고대행사 윌리엄 와인트럽에 근무하면서 엘 프로덕토 시거스El Producto Cigars, 뒤보네Dubonnet, 디즈니 해츠Disney Hats와 오바크스Ohrbach's 백화점을 위한 광고 디자인을 담당했다. 그의 광고 디자인은 소비자가 그들의 지식을 활용해서 광고 메시지를 해독하고 이해한다는 미국 광고의 새로운 정형을 만들었다. 모홀리 나기가 당시의 미국 디자인을 회상하면서 "당시 미국에는 진정으로 미국다운 그래픽 디자인은 찾아 볼 수 없었습니다. 우리 유럽 디자이너들이 미국에 처음 왔을 때 미국의 디자이너들보다 오히려 우리가 더

욱 미국적이라는 사실을 알고는 많이 놀랐습니다. 미국은 가장 산업기술
이 발달된 나라임에도 불구하고 그것을 디자인에 응용하는 작가가 전무한
상태였습니다. 그러나 폴 랜드는 달랐습니다. 그는 가장 미국적인 디자이
너였습니다. 그는 이상주의자인 듯하면서 현실주의자였습니다. 한 마디
로 비즈니스에 능한 시인이라는 표현이 적절할 것입니다"라고 말했다. 결
론적으로, 폴 랜드의 디자인 이력은 미국의 현대 그래픽 디자인 발달사라
고 할 수 있다. 1930년대 말 포스터 디자인이 주류를 이룬 유럽과는 달리
미국은 잡지 디자인에서 현대 그래픽 디자인의 새로운 경향이 나타나기
시작했고 이것이 1940년대에 광고 디자인으로 옮겨졌으며 1950년대에는
거대 기업군이 등장하면서 CI 프로그램Corporate Identity Program이
태동되었지만 그 중심에는 항상 폴 랜드가 있었다.

폴 랜드의 그래픽 디자인 : 예술로서의 디자인

폴 랜드는 단순한 그래픽 디자이너가 아닌 디자인의 이론적 실천가였다.
시간과 공간을 초월하는 그의 지식 세계는 그의 작품에 문화적 가치를 더
해 주었다. "시각 예술의 모든 내용과 형태는 시각, 촉각, 그리고 운동 감
각에 의존하고 있습니다. 특히 시각적인 감각은 회화에서, 촉각적인 감각
은 조각에서, 그리고 운동 삼삭은 선숙에서 가징 두느리깁니디"뻬고 말한
폴 랜드는 여러 예술 분야를 넘나들면서 작품의 제작 원리와 모티브를 찾
았다. 이러한 폭넓은 사고를 기초로 한 폴 랜드 디자인의 특징은 독창성,
단순성, 유희성 그리고 예술성이라고 요약할 수 있다. 일본 그래픽 디자인
의 대부라고 불렸던 가메쿠라 유사쿠龜倉雄策는 《아이디어Idea》 잡지에
기고한 글에서 "일본의 그래픽 디자이너들과 비교하면 현대 미국의 그래
픽 디자이너들은 개성이 없습니다. 특히 디지털 성향이 강한 현대 미국 그

래픽 디자이너들의 작품을 볼 때면 이름을
보지 않고는 누구의 것인지 알 수 없을 정
도입니다. 그러나 폴 랜드는 예외입니다"
라고 했다. 가메쿠라의 말처럼 폴 랜드의
작품은 그래픽 디자인을 잘 모르는 사람에
게도 쉽게 구별된다. "예술은 해석이고 발
견이며, 창의적인 진행 과정의 최정점이라
고 정의할 수 있습니다. 예술이란 목적이
아니라 부산물이며, 소재의 차원을 뛰어넘
는 특정 사물에 대한 견해이고 모사가 아니
라 개성을 살려 시각적으로 표현한 것입니
다. 따라서 예술은 한 단계 향상된 현실이
라고 할 수 있습니다"라는 폴 랜드의 말에
서 예술 작품에 있어서 개성의 중요성을 볼
수 있다. 폴 랜드 작품의 또 다른 특징은
'단순성'에 있다. 그에 의하면, 단순한 시
각 메시지는 명확하고 그래서 더욱 효과적
이다. 또한 빼놓을 수 없는 그의 그래픽 스

↑ 폴랜드가 디자인한 책 표지, 1958
↓ 작업중인 폴 랜드, 1958

타일은 '유머'이다. 그는 디자인이란 딱딱한 산문을 시로 만드는 것이며
재미있는 것이 오래 기억된다고 말했다. 그러나 무엇보다도 폴 랜드 디자
인의 가장 큰 특징이자 디자인에 대한 공헌을 말하자면 '디자인의 예술적
승화', 즉 '미술관에서 볼 수 있는 디자인'을 만들었다는 것이다. 그는
"미술이 완전한 시각적 표현을 찾는 발상이라면, 디자인은 이러한 표현을
가능하게 하는 수단입니다. 미술이라는 말은 주로 명사적인 의미를 갖지
만, 디자인은 명사이면서 동사 역할을 합니다. 미술이 만들어진 제품이라
면 디자인은 제품을 만드는 과정이라고 생각합니다. 따라서 디자인은 미

술의 원천입니다"라고 말했다. 폴 랜드에 의하면 미술과 디자인의 구별은 양식과 형태에 있는 것이 아니라 필요에 의한 것이다. 따라서 미술과 디자인의 가치는 개별적인 것이다. 잘 디자인된 사물은 영혼의 동반자와도 같아서 그들은 항상 완벽한 조화를 만들어 낸다. 이 조화는 독특한 스타일이나 연대, 또는 값어치 때문에 생기는 것이 아니라 사물의 본질적인 미적 특성에 기인한다. 폴 랜드는 예술적 값어치가 있는 모든 것에는 우아함, 위엄, 정열, 그리고 쾌락이 담겨 있고, 그로 인해 예술성이 전달된다고 했으며 호소력 있는 포스터, 회화, 아름다운 방, 고딕풍의 성당, 그리고 단순한 도구라 할지라도 다 예술품이 될 수 있다고 주장했다. 이처럼 폴 랜드는 디자인의 예술성에 대한 자신의 견해를 비유적으로 다양하게 밝힌 디자이너였다. 그는 『디자인, 형태 그리고 혼돈Design, Form and Chaos』이라는 책에서 디자인은 상상력의 산물이기 때문에 껍질이 많은 양파처럼 벗기면 벗길수록 더욱 새로운 것이 드러난다고 했다. 그리고 디자인은 형태와 내용의 결합이며 아이디어의 독창적인 표현이자 구현이라고 말하면서 디자인을 이해한다는 것은 회화, 건축, 공업 디자인, 그래픽 디자인을 관통하는 맥을 감지하는 것이고 이것은 복잡한 디자인 과정에 있어서 형태와 내용의 역할을 이해하고, 디자인이란 비평이며 의견이고 사회적 책임이라는 사실을 깨닫는 것이라고 말했다. 그에 의하면 좋은 디자인은 결코 유행에 뒤떨어지거나 오래된 것처럼 느껴지지 않으며, 보는 즉시 어떤 특성한 스타일을 의식하게 되지도 않는다. 따라서, 예술 작품은 본질상, 시간의 흐름에 따라 끊임없이 새로워지기 때문에 세월의 흔적을 감춘다는 것이다. 이것이 그의 그래픽 디자인이 디지털 시대를 사는 우리에게 항상 새로움으로 다가오는 이유일 것이다. 그의 디자인이 위대한 이유를 그가 즐겨 인용한 헤겔의 『미학 입문』에서 찾아볼 수 있다. "예술적 아름다움은 자연의 아름다움보다 차원이 높다. 왜냐하면 예술의 아름다움은 사람의 마음에서 재창조되기 때문이다. 인간의 마음과 그 창조물이 자연의 모

습보다 차원이 높은 만큼, 예술의 아름다움은 자연의 아름다움보다 위대
하다."

시각적 유희의 마술사

"위트는 폭소를 자아내게 하지만 유머는 잔잔한 미소를 만든다"는 말이
있다. 폴 랜드의 그래픽 작품에서 볼 수 있는 유머가 바로 그런 것이었다.
그것은 만화, 광고, 혹은 노골적인 개그를 지칭하는 것이 아니라, 디자인
자체에 내재한 요소들을 일컫는다. 그리고 폴 랜드의 유머는 연상, 병치,
크기, 비례, 공간, 혹은 특별한 수단에 의해서 얻어지는 효과였다. 그에게
있어서 디자인을 한다는 것은 단지 조립하거나, 순서를 매기거나, 편집하
는 것만을 의미하지는 않았다. 이것은 가치와 의미를 첨가하고, 분명하고,
단순하고, 고귀하고, 드라마틱하게 설득하는 것이었다. 그리고 최종적으
로는 대중에게 즐거움을 주는 것이라고 생각했다. 폴 랜드의 비주얼 유머
는 토마스 칼라일Tomas Carlyle의 말처럼 머리가 아니라 가슴으로부터
왔다. 그리고 그 본질은 경멸이 아니고 사랑이었다. 그것은 한바탕 웃음이
아니라 잔잔한 미소에 가까웠으며 그러한 미소의 근원은 작가의 깊은 사
고 속에서 탄생된 것이었다. 폴 랜드는 "어린이는 장난감을 통해 예술과
처음 접한다"는 보들레르Charles Baudelaire의 말을 떠올리며 어린이를
위한 장난감처럼 재미있는 그림책을 많이 디자인했는데 이들 작품은 내용
과 형태 모두 유머를 중점적으로 다루고 있다. 또한 폴 랜드의 모든 작품
을 가로질러 흐르고 있는 이 '유머' 정신은 이제는 미국 그래픽 디자인의
한 특징이 되었다. 소위 'No Fun, No Money'라는 미국 커머셜 디자인
의 모토를 만든 장본인이 폴 랜드인 것이다. IBM(eye-bee-M)포스터와 그
림 맞추기(문자를 눈eye으로 표현)와 가면을 연상시키는 글자들의 조합으

어린이 책『들어 봐! 들어 봐!Listen! Listen!』의 일러스트레이션, 1972

로 이루어진 미국 그래픽 디자인 협회AIGA를 위한 포스터는 그의 비주얼 유머를 단적으로 보여주는 좋은 예이다. 그의 그래픽 스타일은 유희적이지만 메시지는 간결하고 직접적이었다. 그는 시각 유희visual pun에 대해서 언급하길 "글자 하나가 수천 가지의 말을 할 수 있다고 생각합니다. 그리고 두 가지 의미로 읽힐 수 있는 이미지는 오래 기억됩니다. 그것은 정보를 제공하고 동시에 재미도 주지요. 그러므로 시각유희는 정보를 전달하면서 재미있고 그래서 더욱 설득적일 수 있습니다"라고 말했다.

　　폴 랜드는 그의 '유머 정신'과 '유희 욕구'를 디자인 교육에도 잘 적용한 교육자로 기억된다. 이것은 디자인 교육의 커리큘럼 개발에 둔감한 우리 나라 디자인 교육자들에게 많은 교훈을 주는 대목이다. 그는 예술을 교육할 때 소식적이고 세계적인 눈면과 빙법이 없다면 신징힌 교육은 이루어지기 힘들다고 믿고 있었다. 예술의 난해하고 주관적인 성격 때문에 효과적인 교육을 기대할 수 없다는 말이다. 그는 예술을 전공하는 학생들은 대부분 그들의 타고난 재능에 성공 여부가 달려 있지만 어떻게 호기심을 최대한으로 불러일으키고 관심을 유지시키며 창조적 재능을 발휘하게 하는가는 대단히 중요한 문제라고 인식하고 있었다. 길버트 하이에트 Gilbert Highet의 "모든 인간에게는 교육에 이용할 수 있는 두 개의 강한

본능이 존재합니다. 그 하나가 바로 유희 욕구입니다"라는 말처럼 폴 랜드는 디자인 과제에는 반드시 유희적인 요소가 내재해 있어야 효과적이라고 생각했다. 폴 랜드는 그의 책 『폴 랜드 : 그래픽 디자인 예술Paul Rand : A Designer's Art』에서 "르네상스 시대 최고의 교사는 학생을 강제로 교육시키는 것이 아니라 유희 원칙에 호소함으로써 학생들을 고무시켰습니다. 그들은 어려운 주제를 가진 지루한 내용을 게임으로 만들어서 가르쳤지요. 어떤 형식상의 제한이나 유희에 대한 도전 의식이 없다면, 교수와 학생 모두 흥미를 잃게 됩니다"라고 썼다. 폴 랜드가 존경한 르 코르뷔지에는 예술이 도전자 역할, 그리고 예술 정신의 표현이라고 할 수 있는 놀이와 상호 작용을 해야 효과적이라고 했는데 이러한 인간의 유희 본능을 가장 효과적으로 작품과 디자인 교육에 적용한 사람이 폴 랜드였다.

좋은 디자인이 좋은 기업을 만든다

폴 랜드를 더욱 위대한 그래픽 디자이너로서 평가 받게 하는 것은 기업을 위한 디자인, 특히 CI 분야에 대한 그의 공헌 때문일 것이다. 그는 IBM 회장이었던 토마스 왓슨 2세Thomas J. Watson Jr.로 하여금 "좋은 디자인 Good Design이 최고의 호의Good Will를 창출하고 결국 최상의 비즈니스Good business를 만든다"고 믿게 한 디자이너였다.

그의 기업을 위한 디자이너로서의 성공 요인을 3가지로 요약해 보면 다음과 같다.

첫째는 광고 대행사 와인트럽에서 광고 디자인 일을 오랫동안 하면서 비즈니스의 측면에서 성공할 수 있는 디자인의 원리를 터득했고 상업적으로 흥미를 끌 수 있는 디자인의 노하우를 많이 알고 있었다. 둘째는 그가 만난 클라이언트늘이 한결 같이 높은 문화적 수준과 안목을 가진 사

람들로서 폴 랜드의 예술성 짙은 작품을 잘 이해해 주었다. 셋째는 그의 후원자이자 클라이언트들이 오랫동안 경영일선에서 일을 했기 때문에 그의 디자인이 장수할 수 있었다는 것이다. 그러나 그의 이런 행운의 저변에 그의 노력과 탁월한 디자이너로서의 능력이 있었다는 것은 자명한 일이다. 여기서 그의 말을 들어 보자. "행운과 좋은 아이디어, 그리고 호의만으로는 아주 특별한 그리고 의미 있는 일을 성취하기란 쉽지 않습니다. 창조적인 사람의 예술 방식과 의도를 이해할 수 있는 수용적이고 직관적인 후원자는 없어서는 안 될 존재이지요. 제가 만난 많은 클라이언트 중《디렉션》잡지의 마거리트 해리스와 IBM의 토마스 왓슨 2세가 바로 그런 사람들이었습니다."

기업을 위해 작업한 그의 수많은 CI 디자인 중 대표적인 작품들을 열거하자면 IBM(1956)을 비롯해서, 웨스팅하우스Westinghouse(1960), UPS(1961), ABC방송국(1962), 커민스Cummins(1973)엔진회사, NeXT (1986) 컴퓨터, 더 리미티드The Limited(1988), 어윈 파이낸셜 코퍼레이션Irwin Financial Corporation(1990), AdStar(1991), IDEO(1991) 등 셀 수 없을 만큼 많다.

그러나 이 중에서도 당연히 폴 랜드의 대표작이자 출세작은 IBM을 위한 CI라고 할 것이다. 사실 광고대행사 와인트럽에서 많은 회사들을 위한 로고 작업을 경험한 폴 랜드에게 있어서도 CI 디자인은 IBM 회사를 위한 것이 처음이었다. 폴 랜드는 그의 재능을 지켜보고 있었던 제품 디자이너 엘리엇 노이즈Eliot Noyes에 의해서 IBM 회사에 추천되었다. 폴 랜드는 IBM을 위한 CI 디자인을 전개하면서 르 코르뷔지에의 모듈러 시스템과 독일 울름Ulm 대학교의 시스템 디자인을 참고하였다. 폴 랜드가 이 일을 맡기 전까지 IBM은 개별적이고 산발적으로 외부 디자이너들에게 디자인을 의뢰했기 때문에 통합적인 개념을 갖는 디자인이 없었다. 폴 랜드는 IBM을 위한 CI를 하면서 디자인 자문역을 겸하게 되는데 이 과정에서

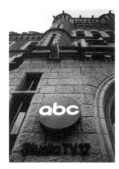
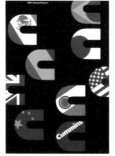

↖ ABC 방송국
↑ 커민스 사
↗ IBM
↓ 웨스팅하우스 사의 디자인

그는 당시의 유능한 디자이너들과 같이 일을 하게 된다. 그들이 바로 제품 디자인을 맡았던 엘리엇 노이즈, 마르셀 브로이어Marcel Breuer, 디스플레이를 담당했던 찰스 임스 부부Charles and Ray Eames, 일러스트레이션의 밀턴 글레이저Milton Glaser 그리고 타이포그래피를 책임졌던 프리맨 크로우Freeman Craw 같은 사람들이다. 또한 폴 랜드는 이 프로젝트를 진행하면서 IBM에서 카피라이터와 디자이너로 일하고 있던 그의 두 번째 부인 매리온Marion Swannie을 만났다. 따라서 폴 랜드에게 있어서 IBM의 CI 프로젝트는 마치 자신의 자화상과도 같은 것이었다. 이와 같은 폴 랜드의 CI에 대한 많은 성공에도 불구하고 80년대에 들어서서는 많은 회사들이 개인 디자이너보다는 마케팅 리서치와 프로덕트 포지셔닝 그리고 브랜딩 전략을 같이 세울 수 있는 랜도 어소시에이츠Landor

Associates, 체마이에프 앤 가이즈마Chermayeff and Geismar, 펜타그램Pentagram과 같은 CI 전문회사를 선호하게 된다. 그러나 폴 랜드는 개인적인 디자이너의 작품이 아닌 회사나 커미티가 만드는 CI에 대해서는 매우 비판적이었다. 자신이 세운 애플 컴퓨터에서 쫓겨나서 NeXT 컴퓨터를 창업한 스티브 잡스Steve Jobs가 폴 랜드에게 "넥스트 컴퓨터를 위한 로고 작업을 몇 개 만들어 주시지요"라고 의뢰했을 때 폴 랜드는 "당신 회사를 위해 몇 개의 로고가 필요하다면 디자이너를 몇 사람 더 찾아야 할 겁니다. 나는 하나 밖에는 만들 수가 없군요"라고 말했다는 일화는 그의 고집스러운 작가 정신을 잘 보여 주고 있다. 그는 현재 미국에는 CI 디자인에 관한 한 우수한 디자이너도 없고 뛰어난 최고 경영자도 없다고 한탄하면서 "디자인은 인간의 인식과 경험을 넓히고 상상력을 고양시킵니다. 바라건데 디자인이란 디자이너의 마음으로부터 나와서 보는 사람의 마음에서 절정을 이루는 아이디어와 인식 그리고 느낌의 산물이 되어야 합니다. 그러나 한편으로는 디자인이란 혼돈을 보여 줄 수 있는 도구이기도 합니다. 간혹 좋은 디자인보다 나쁜 디자인이 설득력이 있어 보이기도 하는데 이것은 디자인의 많은 가면 중 하나이며 나쁜 디자인의 유혹이기도 합니다. 나쁜 건축물은 사람을 다치게도 하지만 나쁜 그래픽 디자인은 그런 해를 끼치지는 않습니다. 그래서 나쁜 그래픽 디자인은 발견하기 어렵고 더욱 위험한 것입니다"라고 말했다. 이 말은 경박하고 상업적인 경향만을 추구하는 디자이너들에게 보내는 그의 질책이었다.

디자인 교육자, 저술가 폴 랜드

폴 랜드의 작품이 현대적인 그래픽 디자인의 축소판이며 정형적인 어휘라고 한다면 그의 글은 현대 디자이너들의 이상에 대한 지적 호기심을 채워

주는 것이었다고 할 수 있다. 그가 쓴 디자인에 대한 에세이를 읽고 있노라면 그의 넓은 미학적 지평을 보게 된다. 존 듀이, 버트란트 러셀, 헨리 제임스에서부터 칸트와 헤겔의 철학, 레제와 앨버스의 예술 그리고 지미 카터 전 미국 대통령의 어록에 이르기까지, 여러 분야의 지식을 섭렵해서 전개되는 그의 글은 다소 현학적이지만 명료한 것이었다. 그가 쓴 에세이의 주제는 시각 커뮤니케이션을 이해하는 데 꼭 필요한 예술과 디자인의 관계, 디자인과 미학 그리고 미학과 경험에 관한 것으로서 예술의 가장 근본적인 문제들이었다. 그는 이와 같은 근본적인 문제야말로 시간을 초월해서 디자이너들이 생각해야 할 주제라고 말했다.

폴 랜드는 일생 동안 4권의 책을 저술했는데『디자인에 대한 사고 Thoughts on Design』(1946), 『폴 랜드 : 그래픽 디자인 예술』(1985), 『디자인, 형태 그리고 혼돈』(1993) 그리고 마지막으로『폴 랜드 : 미학적 경험 - 라스코에서 브룩클린까지From Lascaux to Brooklyn』(1996)가 그것이다. 폴 랜드는 그의 책에서 예술의 역사와 이론을 학생들도 이해할 수 있는 상식적인 수준으로 설명했다. 그는 챕터의 제목과 본문 그리고 이미지를 까다롭게 선정했는데, 그의 책을 보면 '활자와 그림type and image'의 완벽한 조화를 추구한 그래픽 디자인의 진수를 느낀다.

그는 시간이 날 때마다 끊임없이 작업해 놓은 디자인과 글을 교정했다. 그의 책을 오랫동안 제판했던 마리오 램포네Mario Rampone는, 폴 랜드가 그의 책을 준비하면서 얼마나 진지하고 까다롭게 작업을 했는지를 증언해 준다. 폴 랜드는 책을 출간한다는 것은 그래픽 디자이너들에게 있어서는 일종의 프리젠테이션이라고 굳게 믿고 있었다. 그는 "프리젠테이션은 우리의 사업에 중요한 부분입니다만, 그것은 또한 속임수의 장이 되기도 합니다"라고 말하면서 가장 참기 힘든 것은, 나쁜 디자인이 단지 잘 된 프리젠테이션만으로 높게 평가 받는 것이라고 말한 적이 있다. 그는 글쓰기 능력을 디자인과 마찬가지로 혼자 노력하면서 키웠다. 처음에는 다

소 형식적이고 주관적인 디자인 에세이를 썼지만, 후에는 내용의 객관성을 입증하기 위해서 여러 분야의 전문가들의 글이나 말을 인용하기도 했다. 1930년대 그가 쓴 글의 내용이 대부분 유럽의 현대 미술 작가들의 교훈을 담고 있다면, 1940년대 초부터는 그의 독자적인 미학이 주류를 이룬다. 이러한 노력의 일환으로 폴 랜드는 1946년 그의 나이 32세 때『디자인에 대한 사고』라는 책을 출간하게 된다. 이 책은 물론 처음으로 광고 디자인의 실습에 대해 밝힌 책은 아니지만 미술과 광고 디자인의 결합을 다룬 최초의 책이었다. 그는 이 책에서 '유머의 역할' , '심볼의 기능' 그리고 콜라주와 몽타주의 응용에 대해서 말하고 있는데, 이것은 지금까지도 그래픽 디자인의 고전으로 많은 디자인 학교에서 교재로 사용되고 있다.

그리고『디자이너의 예술』은,『디자인에 대한 사고』라는 책에 '디자인과 유희 본능' , '폴 랜드가 디자인한 트레이드마크' 등의 수필을 첨부해서 재편집한 책인데, 일본의 그래픽 디자이너 후쿠다 시게오는 이 책의 디자인 자체가 예술이라고 격찬한 바 있다.

『디자이너의 예술』이 그의 디자인에 대한 원칙을 주내용으로 다루고 있다면, 그로부터 9년 후에 출간된 책『디자인, 형태 그리고 혼돈』은 이론, 실제, 비평의 세 부분으로 나눠져 있는데, 폴 랜드는 이 책에서 그가 평생을 굳게 믿고 있었던 미학에 대한 연구와 좋은 디자인의 기초에 대해서 서술했다.『디자이너의 예술』과『디자인, 형태 그리고 혼돈』은 비평적인 태도와 관점에서 확연하게 다른 책이었다.『디자인, 형태 그리고 혼돈』은, 의도적으로 전통적인 이미지와 감각을 부각시켰고 문장은 훨씬 길어졌으며 다소 설교적인 분위기를 띤다. 결론적으로 말해서『디자이너의 예술』이 디자인의 형태와 내용에 대한 폴 랜드의 탈무드라면,『디자인, 형태 그리고 혼돈』은 탈무드의 해석서라고 말할 수 있다. 그의 마지막 저서가 된『폴 랜드 : 미학적 경험 - 라스코에서 브룩클린까지』는 제목에서도 알수 있듯이 그의 '디자인 미학' 의 완결판이라고 할 수 있다. 따라서 마치

얼마 남지 않은 그의 운명을 예상하기라도 하듯이 자전적인 내용을 많이 담고 있다. 폴 랜드는 이 책의 서문에서 이 책을 쓴 목적을 다음과 같이 말했다. "나는 미학 연구의 의미를 강조하고, 예술을 일상 생활과 결부시켜, 독자들의 호기심을 자극하고자 이 책을 만들었습니다. 미학의 정의와 더불어 미학적 경험이 디자이너, 학생, 마케팅 전문가, 연구가에게 어떤 영향을 미치는가

폴 랜드와 그의 부인, 1995

를 분석하고, 더 나아가 디자이너가 직면하게 되는 문제를 분명히 표현할 수 있도록 최선을 다해 돕는 것이 이 책의 목적입니다. 그리고 이 책의 나머지 부분은 현재 진행 중인 디자인 과제와 문제를 다루며 이를 미학 원리와 연결시키려 노력했습니다."

폴 랜드는 디자인 교육에도 많은 정열을 기울였다. 그는 쿠퍼 유니온Cooper Union(1946), 프랫 인스티튜트Pratt Institute(1956)에서 그래픽 디자인을 강의했고, 예일 대학교(1956-1993)에서는 30년 넘게 그래픽 디자인과의 초빙교수와 전임교수로 재직했다.

바우하우스 출신의 디자이너 요제프 앨버르스Josef Albers와 알빈 아이젠만Alvin Eisenman의 초청으로 예일 대학에서 디자인을 가르치기 시작한 폴 랜드는, 현대 미국 그래픽 디자인과 교육계를 움직이고 있는 많은 제자들을 키워냈다. 소위 '눈물의 수업'으로 이름 붙여진 그의 강좌는 예일 대학에서 가장 통과하기 어려운 수업으로 유명했는데, 처음에는 매우 실무적인 패키지, 로고 타입을 위주로 한 과제를 내다가, 1960년대 들어 전임교수가 되고 난 후에는 근본적이고 개념적인 디자인 문제를 다루었다. 폴 랜드의 교수법은 예일 대학에 같이 있었던 전임교수들로부터 많은 영향을 받았다. 특히, 아르민 호프만Armin Hofmann의 시각 의미론은

폴 랜드의 교수법 개발에 많은 영향을 주었다. 시각 의미론이란 어떤 개념이나 행동을 설명하기 위해서 혹은 특별한 회화적 이미지를 창출하기 위해서 말의 사용과 조작을 다루는 이론이다. 이것은 시각적인 단어가 스스로 내용을 설명할 수 있도록 문자를 디자인하고 배열하는 방법을 포함한다. 폴 랜드는 아르민 호프만과 함께 1977년부터 1990년대 초까지 매년 여름 스위스 브리사고Brissago에서 예일 대학교 디자인 워크숍을 열었는데 이 워크숍을 통해서 세계의 많은 학생들은 폴 랜드로부터 그래픽 디자인의 원리와 개념을 배웠다.

회고 : 폴 랜드를 생각한다

그래픽 디자인이라는 용어가 생긴 이래, 가장 성공적이며 전설적인 디자이너를 찾는다면 그가 바로 이 책의 주인공이며 1996년 11월 26일 추수감사절 전날 운명한 폴 랜드일 것이다. 그래픽 디자인이라는 용어를 처음 사용한 사람이 드위긴스W.A. Dwiggins 였다면 그래픽 디자인을 대중에게 가장 많이 전파한 사람은 폴 랜드일 것이다. 폴 랜드를 위시해서 1995년 11월에는 브래드버리 톰슨Bradbury Thompson, 1996년에는 스위스의 요제프 뮐러 브로크만Josef Müller-Brockmann과 미국의 솔 바스Saul Bass 그리고 일본의 가메구라 유사쿠 등 현대 그래픽 디자인의 개척자들이 모두 우리 곁을 떠났다. 폴 랜드는 결장암으로 고생하면서도 죽기 며칠 전까지 MIT와 쿠퍼 유니언에서 회고전과 세미나를 갖는 등 왕성한 활동을 계속했다.

　　1996년 10월 3일 그의 예일 대학 제자이며 쿠퍼 유니언 대학의 허브 루발린 연구소Herb Lubalin Study Center의 소장인 밸런스Georgette Ballance가 주관한 폴 랜드의 회고전은 전에 없이 성공적이

었다. 사실 회고전이라는 말은 피카소, 마티스, 미로 같은 화가들에게나 사용되는데, 아마 디자이너의 전시회에 그것도 작가 생전에 이 용어가 사용되기는 폴 랜드의 전시회가 처음이 아닌가 한다. 이 전시회는 1920년대에 나온 그의 초기 작품에서부터 처음으로 공개된 광고 시안과 최근 작품에 이르기까지 그의 모든 것을 보여 준 자리였는데, 한 개인의 전시회라기보다는 미국 그래픽 디자인의 반 세기를 결산하는 전시장과도 같았다. 그는 실로 20세기를 대표하

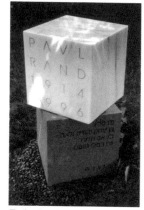

폴 랜드의 묘비, 1996

는 가장 미국적인 디자인American Icons을 창출한 주인공이었다. 폴 랜드에게 그래픽 디자인은 시이자 리듬이며, 대비이며, 균형이며, 비례이며, 반복이며, 조화이며, 척도의 조합으로 만들어진 어휘였다. 폴 랜드는 죽기 직전 존 마에다John Maeda 교수로부터 MIT 대학교 미디어 연구소 Media Lab의 전임교수로 초빙되었는데 이를 기꺼이 수락했다고 한다. 그가 조금 더 살았더라면 우리는 그의 풍부한 직관과 첨단 디지털 테크놀로지가 만나 펼치는 또 다른 '새로운 디자인New Design'의 세계를 볼 수 있었을 것이다. 1956년 폴 랜드가 그의 딸 캐서린Catherine을 위해서 만든 그림책의 제목이 '나는 아는 게 많아I Know a Lot of Things'였다. 항상 디자인 문제에 준비된 해답을 가지고 있었고 우리에게 많은 '미학적 경험'을 제공했던 디자이너가 떠났다. 그는 우리 기억 속에 그리고 현대 디자인사에 '스파클과 스핀Sparkle and Spin'이 되어 오랫동안 남아 있을 것이다.

부록

appendix

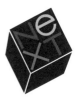

폴 랜드 연보

1914	8월 15일 뉴욕 브루클린에서 출생
1929-32	뉴욕의 프랫 인스티튜트Pratt Institute에서 수학
1932	뉴욕의 파슨스 스쿨 오브 디자인Parsons School of Design에서 수학
1933	아트 스튜던츠 리그Art Student's League에서 게오르그 그로츠George Grosz에게 사사
1935	조지 스위쳐George Switzer에서 조수로 일함
1935-41	《어패럴 아츠Apparel Arts》와 《에스콰이어Esquire》잡지에서 아트디렉터로 일함
1938-45	《디렉션Direction》잡지의 표지 디자인을 담당
1941-55	광고 대행사 윌리엄 와인트럽William H. Weintraub에서 아트디렉터로 일함
1942	뉴욕 쿠퍼 유니온Cooper Union에서 그래픽 디자인 강의
1945	『더 테이블스 오브 더 로The Tables of the Law』 책 디자인
1946	뉴욕 프랫 인스티튜트에서 그래픽 디자인 강의
1946	오바크스Ohrbach's 백화점 광고 디자인
1947	『디자인에 대한 사고Thoughts on Design』출간
1952-7	엘 프로덕토El Producto 담배회사 광고 디자인
1954	미국 아트디렉터 협회가 주는 '베스트 10 아트디렉터' 상 수상
1956	『나는 아는 게 많아I Know a Lot of Things』책 디자인
1956-91	IBM 디자인 자문
1956	IBM 트레이드마크 디자인
1956-69	예일 대학교 전임교수

1957	『스파클 앤드 스핀Sparkle and Spin』 책 디자인
1959-81	웨스팅하우스Westinghouse 전기회사 디자인 자문
1961-96	커민스Cummins 엔진회사 디자인 자문
1960	웨스팅하우스 전기회사 트레이드마크 디자인
1961	UPS 트레이드마크 디자인
1962	ABC 방송국 트레이드마크 디자인
1966	AIGA 금상 수상
1972	뉴욕 아트디렉터 클럽 '명예의 전당' 상 수상
1973	커민스 엔진회사 트레이드마크 디자인
1974-93	예일 대학교 전임교수(복귀)
1977-96	스위스 브리사고에서 '예일 대학교 여름 디자인 학교' 운영
1985	『폴 랜드 : 그래픽 디자인 예술Paul Rand: A Designer's Art』 출간
1986	NeXT 컴퓨터 회사 트레이드마크 디자인
1991	모닝스타Morningstar, 오카산 시큐리티스 컴퍼니 Okasan Securities Company 트레이마크 디자인
1993	『디자인, 형태 그리고 혼돈Design, Form, and Chaos』 출간
1993-6	예일 대학교 명예교수
1996	『폴 랜드, 미학적 경험 - 라스코에서 브룩클린까지From Lascaux to Brooklyn』 출간
1996	쿠퍼 유니언 대학에서 개인전 개최
1996	11월 26일 코네티컷 주 노워크에서 별세

참고문헌

Rand, Paul, *Thoughts on Design*, Wittenborn Schultz, 1946

Rand, Paul, *Paul Rand: A Designer' s Art*, Yale University Press,
 1985
 (박효신 번역, 폴 랜드 : 그래픽 디자인 예술, 안그라픽스, 1997)

Rand, Paul, *Design, Form and Chaos*, Yale University Press,
 1993

Rand, Paul, *From Lascaux to Brooklyn*, Yale University Press,
 1996
 (박효신 번역, 폴 랜드, 미학적 경험 - 라스코에서 브룩클린까지,
 안그라픽스, 2000)

Helfand, Jessica, *Paul Rand: American Modernist*,
 William Drettel, 1998

Heller, Steven, *Paul Rand*, Phaidon Press, 1999

ID magazine Sep-Oct, 1993

Craig, James and Barton, Bruce, *Thirty Centuries of Graphic
 Design*, Watson-Guptill, 1987

가메쿠라 유사쿠, *6 Chapters in Design*, Chronicle Books, 1997

Design Quarterly No.123 'A Paul Rand Miscellany' ,
 The MIT Press, 1984

Design Quarterly No.148 'The Evolution of American
 Typography' , The MIT Press, 1990

Heller, Steven, *Graphic Design in America*, Walker Art Center,
 1989

Carter, Rob, *American Typography Today*,

Van Nostrand Reinhold, 1989

Steiner, Henry, *Thoughts on Paul Rand*,
Booth-Clibborn Editions, 1988

Heller, Steven, *Design Literacy: Understanding Graphic Design*,
Allworth Press, 1999

The IBM Logo, International Business Machines Corporation,
1990

McAlhone, Beryl and Stuart, David, *A Smile in the Mind*,
Phaidon, 1995

Lupton, Ellen and Miller, Abbott, *Design Writing Research*,
Phaidon, 1999

Heller, Steven and Pettit, Elinor, *Graphic Design Time Line*,
Allworth Press, 2000

Crawford, Tad, *Professional Practice in Graphic Design*,
Allworth Press, 1998

Swanson, Gunnar, *Graphic Design and Reading*,
Allworth Press, 2000

Meggs, Philip, *Rivival of the Fittest*, Print Magazine, 2000

Bowers, John, *Understanding Form and Function*,
John Wiley & Sons, 1999

Art, Design and the Modern Corporation,
National Museum of American Art, 1985